辺時志

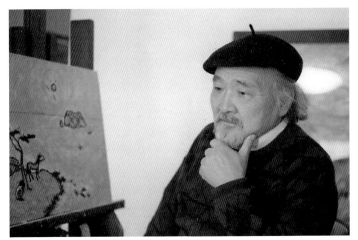

アトリエでの辺時志。2005年頃。

辺時志
嵐の画家

徐宗澤

藤本匠 訳

悦話堂

改訂版 序文

　本書は、筆者が80年代以降、辺時志先生の展示会やアトリエに立ち寄ったり、済州の随所を一緒に巡りながら採録した対話録をもとに綴ったものである。非正規の美術学徒による多少なりとも僭越な振舞いかも知れないが、これは先生に捧げる筆者からの小さな献辞であり、また一方では、当時の西洋を追従する生噛りのモダニズムや、あるいは頑なな伝統論に陥っていた画壇に対して投げかける小さな問いかけでもあった。

　2013年6月、先生が忽然と他界された。23歳という弱冠にして日本の「光風会展」にて最高賞の光風賞を受賞して画壇の話題を集め、戦後の混乱期に帰国し、そして済州に定住するに至るまでの先生の人生の軌跡は、独りの芸術家の求道者的な巡礼の道のりでもあった。現在、米国・スミソニアン博物館に十年間常設展示されていた2点の作品が最近故郷に帰ってきて、また先生が遺した500点以上の作品が、建設に関する話し合いが行われている記念館と美術館に所蔵される予定である。

序文を改めて書き直す中で、細やかに気を遣いながら自身の芸術について語ってくださった生前の先生の姿が思い浮かんだ。初刊本が出た後、先生の年譜や関連資料を新たに追加したり、一部の図版を差し替えた。疎漏な原稿を大切に取り扱ってくださった悦話堂に感謝している。

　2017年、夏
　徐宗澤

初版 序文

　1980年代のある年、辺時志先生の絵を初めて目にしたときに伝わってきた感興を今でも憶えている。先生の絵は多少原初的かつ説話的であった。それは、蕭々たるものである存在と、生の畏敬に対する深い洞察の結果のように映り、それを表現する方法の猪突性にその特徴があるようにみえた。少なくとも、先生の絵から伝わってくるメッセージの強烈さは、他のどの画家の絵にも見られない、そんな何等かのものであった。

　先生の絵には、まず、言い表し難い悲しみと寂しさが安らかに共存している。悲哀と孤独が「安らかに」共存しているというこの表現は、多少無理があるものかも知れない。しかし、画布にのせられた控えめで省略された構図——一羽の海鳥と童画のようにやや歪んでいる真昼の太陽、釣竿をから釣り糸を垂れて立つ猫背の独りの男、今にも倒れそうな草葺きの家と呆然と海を眺める子馬、石垣のカラスと一本松、そして、これら全てのものに吹きつける風の渦——先生の世界は空と大地が入り混じるその中から黄土色に展開され、これら

を描写する古拙な墨線と躍動感が共存する世界であった。このような構図が演出する原初的な寂寞感と悲哀は、人間の存在の根源的なる状況にまで達していた。我々の最も甘美な歌の数々が最も悲しき想いを表現しているように、そして、最も偉大なるドラマが悲劇の最も深くにある闘争と敗北を描いているように、悲哀と孤独を表現する先生の手法が与える美的快感は、寂寞としていて安らかにみえた。ここから我々が感じる宇宙的な憐憫とそれらの感情は、おそらく我々が自然から抱くことのできる感情の中でも最高のものであり、生と芸術の美の原型的なかたちでもあるものであった。

1987年のある秋の日の午後、仁寺洞の小さな喫茶店で出会った先生は、六十代の少年であった。背の低い老画家はベレー帽をきちりと被り、杖を手に握っていたが、表情は澄んでいて、声は少年のように訥弁であった。長い日本生活のせいかとも思ったが、先生は元々最初から、世渡りなどはそれほど上手くない人物であることが明らかであるように見えた。先生の足取りが片方に傾くと、筆者はそっと手を添えた。すると、先生は杖を掲げ、目の前の酒場を指しながらいたずらっ子のように笑った。そして、その日、筆者は泥酔してしまったのである。

ある土地の風と土は、そこで生まれ育った芸術家にとって、どのようなかたちでその姿を映すのであろうか。スペイン・カタルーニャ地方のピカソとミロ、地中海の湿気と向日性植物のアルベール・カミュ、そして済州の辺時志先生にとって、その土と風の意味とは何で

あろうか。しかし、辺時志先生の絵に見られる南国的な風景の済州島は、帰郷者の郷土愛でも、自然に対する抒情主義でもない、その何かであった。済州の線と光と形は、先生にとってひとつの方法として、理念として昇華された。先生は彼の地の線と色彩と形から、先生の生の根源的な孤独や物語の粗筋を見い出そうとしたようである。太陽、海、風、カモメ、嵐、カラス、子馬は、それゆえ、先生にとってはひとつの景物の対象としてよりは、存在の探究のためのモチーフとして借用されたものであった。先生が単なるローカリズムや風物詩の画家と呼ばれることは、先生の芸術が究極的に望むところではないであろう。存在の根源的な状況を形象化することにおいて、そのようなモチーフは、絶え間なく変形され、削除され、追加されたものである。済州―大阪―東京―ソウル―済州と続く先生の芸術の求道的巡礼は、ついに黄土色に昇華され、それは、やがて先生の思想となった。

　筆者は先生に何度もお目にかかった。仁寺洞の喫茶店で、ふと立ち寄った先生の西帰浦のアトリエで。それゆえに、本書を執筆するにあたり、「蛮勇」であると言うしかない筆者の無知が作用した。画家が夢であったが文学教授へと転向した筆者の履歴書には、絵に対する淡い喪失感が隠れている。日常が何かじめじめしたものに感じられて心虚しくなると、ふと踵を返してぶらついた仁寺洞通り。展示室の長い廊下を辿って出てくるとついに空虚が感じられ、思いつきで一点の版画を買い、足早に帰途についたあの果川美術館。筆者

は、それらの場所に掛かっていた、筆者が描き掛けたままの夢の原型を見つけては身震いした。好きなことと、知っていることは異なる。まして、一人の画家について何かを語るときは、その方法と水準が問題となる。先生の絵は、しかし、筆者にそれらを無視させた。本書が先生の絵に何かを上塗りしてしまうことが、何よりも恐ろしいことである。

　読者の皆様の理解を助けるために、先生の『芸術と風土─線・色彩・形に関する作家ノート』（悦話堂、1988）を転載した。先生の長い日本生活による不適切な韓国語表現は修正を加えた。出版を承諾して下さった悦話堂のイ・ギウン社長、資料を提供して下さり、助言をして下さったウォン・ヨンドク先生とユン・セヨン先生にも御礼申し上げたい。

2000年、早春
徐宗澤

目次

子馬の上の少年

　辺時志は1926年5月29日、太陽に近い島・済州の西帰浦市・西烘洞に生まれた。辺泰潤と李四姫の五男四女の四男として生まれ、父親は典型的な粋人であった。漢学に造詣が深く、日本を行き来しながら新学問を学び、専ら本を友として暮らした。この年は、6・10万歳運動が起こり、劇作家の金祐鎮と声楽家の尹心悳が玄海灘に身を投じ、廉想渉と梁柱東がプロレタリア文学に対抗して国民文学運動を起こした年であった。

　植民統治下において皆生活が苦しかった時期であるが、先代から受け継いだ農地と財産のおかげで、彼の家庭は裕福な暮らしを続けることができた。海はいつも生気に溢れた魚の鱗で輝き、波の音は海鳥の翼に乗って押し寄せてきた。季節によって変わる亜熱帯植物の淡い色彩の変化、磯の上のしぶきとそれを乗せて運ぶ風は、音楽のように時間の上に乗り、絵のように空間に顔を覗かせた。群舞を成す花々の宴が終わると、済州ではいつも神秘的な光が揺らめいた。太陽の光が反射する海、風霜がつくり出した玄武岩の黒い

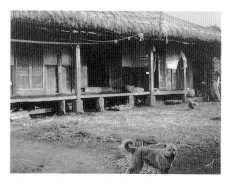

1. 西帰浦市西烘洞の辺時志の生家。

残映、あらゆる種類の亜熱帯植物の調和…。自然が生み出す色彩の手品は、この島の四季にそのままに投影されて姿を現した。

西帰浦の海にはいつも青銅の鱗が漂っていた。眩しい太陽と肥沃な大地に根を下ろした亜熱帯植物の生き生きとした風景には、きらびやかな彩りがうねった。カラスは彼の幼い頃の思い出の空の只中を飛んでいた鳥で、童心は石垣の道の子馬のように跳ね回った。当時も今も、済州ではカラスが吉鳥とされてきた。カラスが鳴くと客人が来ると言われ、祭祀を執り行った後に供え物の意味で屋根に食べ物を撒くという風習があって、それを真っ黒なカラスがやって来てついばんだものだった。少年は鞍のない子馬に乗って遊んでいて尻の皮が擦れ剥けると、野良猫の毛をごっそりと抜いてあてがい、厠の付いた豚小屋に忍び込んで子豚の首に縄を巻き付けて引っぱり、そのはずみで首を絞めつけて死なせてしまったこともあった。

書堂(寺子屋)に行くには川を渡らねばならなかった西烘洞の路地も昔のままの姿である。当時、石垣を過ぎると広がる大きな畑に、日本の役人が半ば強制的に割り当てて蜜柑の苗木が植えられた。これが根をしっかりと張って、五、六月になると蜜柑の花のいい香り

14

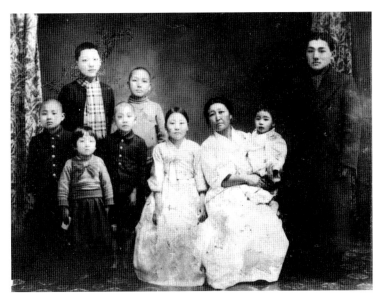

2. 日本に移住する頃の家族写真。

前列左から時志、時姫、時寛、時海、母の李四姫、春子、長兄の時範。後列左から時化、時学。

が村中に漂ったものだ。そのときの苗木が、今日の西帰浦を豊かにした蜜柑農業の始まりとなったそうだ。

　幼少時代に一番楽しかったことは、書堂での漢文の勉強だった。入門の水準ではあったが、そのときに目を開いた漢学の味わい深い世界が、後に彼の作品の基礎となった水墨画のルーツとして作用したのかも知れない。しかし、千字文を終えて筆にも力が入りはじめた頃、書堂での学びは波乱を迎えた。ある日、日本の巡査がぎらつく

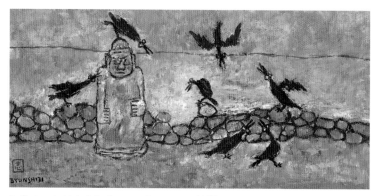

3.〈トルハルバンとカラス〉、1985。キャンバスに油彩。21×43cm。

サーベルを帯刀して村に現れたのである。

　「今後は書堂に通う者は誰でも連行する。朝鮮人も新式を学ばね
ばならぬゆえ、小学校に通うのだ」。

　巡査のこの一言は大きな威力を発揮した。時を同じくして、彼の
父親は書堂に通っていた自分の子たちを西帰浦小学校に入れた。
彼も、兄たちについて小学校に行ったのだが、まだ幼いからとの理
由で正式な児童として受け入れてもらえなかった。兄たちが教室で
勉強しているとき、彼は窓にしがみ付いて教室の中をのぞき込んだ
ものである。青年、少女、はなたれ小僧が一緒に座っていた。この頃、
すでに『東亜日報』などでも「ヴナロード」運動が始まっており、朝鮮
各地において新文化運動が展開されていた。

　放課後には海岸に行って遊び回り、近くの正房瀑布まで走って行
って冒険心を育んだ。今では階段ができていつでも人々が訪れる観

4.〈海村〉、1977。キャンバスに油彩。24×66cm。

平面の乾いたオンドル床の油紙の色に、雲と海と草葺きの家と石垣が遠近を付けずに同時に処理されている。古拙と歳寒と省略の黄土色の思想が形成される初期の過程をよく見せている。

光名所になったが、当時は危険な岩の裂け目を軽業のように降りて行かないと正房瀑布を目にすることはできなかった。秋にはススキが揺れる漢拏山のふもとまで走って行って寝ころび、冬には草葺き屋根を掠めていく風の音が怖くてぶるぶる震えたこともある。彼の幼少時代は、このように済州の原初的な自然と自由に遊んだ。磯や岩島の上を飛ぶカモメ、子馬の尻尾を揺らす鬼の息遣いのような風の音、曲がった松の木と背中の丸い草葺きの家々、それらは全て、自然の荘厳さと神秘と恐ろしさの原型的なイメージであった。

　西帰浦での生活は、彼が6歳になった年に終わりを迎えた。父親は、世の中が急激に変わりつつあることをすでに見抜いていたのである。

「この島で何かを学べるだろうか。開化した日本に行くのだ」。

　このときが1931年である。玄海灘を渡る旅客船はとてつもなく図体の大きなものだったので、外港に停泊していなければならなかった。乗客たちは小舟に乗って外港まで出てから、旅客船の甲板によじ登った。その際にゴム靴が脱げたり、荷物の包みを海に落としてしまうことが茶飯事であった。十四代にわたって暮らしてきた済州。子馬と石垣のカラスの群れとうねる海を後に残し、彼はこのように壮途についたのである。

「第三パルテノン」時代

　彼の家族は朝鮮の人々が集まって暮らしていた大阪に落ち着いた。父親は相変わらず粋人暮らしをしており、一番上の兄がゴム工場を構えた。大阪では、多少お金のある朝鮮の人々はゴム工場を経営しており、そこで働く人々もほとんどが朝鮮出身であった。ゴム靴や長靴、自転車のタイヤチューブを生産する一番上の兄のゴム工場は成功し、彼の家は経済的に不自由なく暮らすことができた。

　日本に渡った翌年（1932年）、彼は大阪の花園尋常高等小学校に入学した。書堂で学んだ漢学の基礎のおかげで多芸多才な児童と言われ、誰とケンカしても負けない程に体力にも自信があった。

　小学校二年生のとき、学校で相撲大会が開かれた。スポーツには自信があり、一勝する度に一銭ずつ貰えるという言葉に乗り気になって相撲大会に出ようとしたのだが、父親がそれを引き留めた。

　「時君1、お前は勝っても朝鮮人、負けても朝鮮人だ。大会には出ない方がいい」。

　しかし、父親も意地を張る彼には勝てなかった。初戦に二年生代

表として土俵に上がった児童を、見事に土俵に倒した。それを見ていた大人たちが叫んだ。

「朝鮮の子どもに負けちゃあだめだ！」

今度は三年生の児童を送り出した。その子も歯が立たずに土をつけられると、「四年生を出してあいつを倒してしまえ」というヤジが飛んだ。四年生の相手は、彼よりも身体が二倍程もあり、力持ちであった。しばらくは意地で持ち堪えたが、やはりかなわなかった。結局、彼の方が先に土俵に投げ落とされ、そのはずみで右足をひねってしまった。太ももの関節に激しい痛みを覚え、そのまま気絶してしまった。目を開けると、そこは病室だった。関節を痛めてから二カ月ほど治療を受けたが、病院の先生は回復不可能という診断を下した。一時の意地から、生涯足を引きずることになったのである。

他の子どもたちのように駆け回って遊ぶことができなくなると、それに負けじと好きだった絵にさらにのめり込むようになった。この頃から、本格的な美術の修練を積み始めたのである。三年生のときに児童美術展で大阪市長賞を受賞し、家族も彼の絵の才能を認めるに至った。

小学校を卒業した頃、日本は満州事変を起こして戦争の準備に拍車を掛けていた。学校でも教練や労働動員ばかりに熱心で、学科目の勉強は後回しであった。足が不自由で学校生活になじむのが難しいと思われたため、父親は中学課程をYMCAの通信講義で修了させた。

5. 大阪美術学校時代。

大阪美術学校西洋画科に入学したのが1942年のことであった。太平洋戦争が勃発して同い年の友人たちは戦線に送り出されたが、彼は不自由な足のせいで召集免除となった。この頃、日本はマニラを占領し、シンガポールを陥落させ、ドイツ軍はポーランドのアウシュビッツなどにおいてユダヤ人を大量虐殺していた。またこの頃、祖国では物資難を理由に1940年に『東亜日報』と『朝鮮日報』が廃刊を命じられ、雑誌は日本語を使うことが強要された。親日派文学者の崔載瑞は、「狂瀾怒濤の時代において常に変わらずリベラルの側に立つこと」を目標に『国民文学』を創刊する。指導的文学理論を確立し、内鮮文化をまとめて国民文化を目指すべきであると主張したのである。朝鮮文人協会は、1942年に文壇の日本語化を促進するための決意大会を開いた。

　日本の学徒兵・海軍志願兵を制度化する、いわゆる決戦の雰囲気に便乗し、祖国の画壇では朝鮮的なものへの志向と戦時体制の美術活動が主潮を成していた。朝鮮らしいものへの志向は、西欧近代美術主義一辺倒の風潮に対抗する民族固有の美術に対する探求及び伝統の継承と革新の雰囲気、そして大東亜構想へと続く復古主義の雰囲気と入り混じっていた。このような志向は創作においてだけでなく、美学と美術史学分野においても重点的に扱われた。理論家の尹喜淳と高裕燮、水墨彩色画家らはもちろんのこと、在東京美術協会のような新世代の美術家たちがこれを率いていた。この頃、後方の補給基地であった植民地朝鮮において戦時体制イデオ

ロギーの宣伝のための美術活動が
活発になったのはもちろんのことであ
った。具本雄は「朝鮮画的特異性」に
おいて朝鮮画壇の未来は新東亜の
建設とひと続きになっていると著し、
日本文化の後押しを得てはじめて現
代的なあらゆるものを備える今日に
至ったと述べた。それゆえ、今や「時
代は東亜新秩序建設の使役が賦さ
れているゆえ、画家としての報国を図
るにおいて新絵画の制作ができるで
あろう[2]」と主張した。

6. 東京のパルテノンの前にて。

　親日・臣民化が強要されていた戦時体制下の朝鮮画壇では、ちょ
うど李仁星、金煥基、李快大、李仲燮、朴栄善、孫應星、金仁承、李鳳
相、朴得淳などの新進たちが意欲的な作品活動を始めた頃であっ
た。

　祖国におけるこのような美術思潮の激動と戦時体制下のイデオ
ロギー的抑圧と混乱から一歩離れたところで、辺時志は西洋画に
対する自身の夢を育んでいた。しかし、彼が美術学校に進学しようと
すると、父親はとんでもないと引き留めた。絵などとは卑しい者が描
くものであると言いながら、頑として反対したのである。父親の反対
が強かったので、しばらくは隠れて学校に通わなければならなかっ

7.〈冬の木〉、1947。キャンバスに油彩。65.5×90.9cm。

光風会に応募する前に師匠である寺内萬治郎から突き返されて何度も描き直した絵である。夢の中に登場した怪物が「お前に美を教えてやろうか」と言ったことにびっくりして跳び上がって目を覚まし、再び描いたものである。「十分に賞を与えるに足るが、本当の実力が分からないので取り敢えず入選ぐらいにしておこう」という申し合わせがあったとの審査後日談がある。

た。しかし、一番上の兄をはじめとする他の家族は、彼の決心が並々ならぬものであるという事実を知ると支援を惜しまなかった。当時、大阪美術学校では尹在玕、林湖、梁寅玉、白栄洙、宋英玉などの朝鮮から来た同級生が一緒に学んでいた。彼は西洋画を専攻したが、東洋画の魅力に惹かれて肩越しに筆遣いを学んだりもした。このような関心が、後日「済州画」の東洋的な情緒に影響を与えたという指摘もある。

　美術学校二年生のときに父親が逝去し、解放を迎えた1945年に美術学校を卒業した。その年に東京に上京し、アテネ・フランセの仏語科に入学すると同時に、寺内萬治郎の門下生となり、本格的な芸術家としての修業を始めることになる。寺内萬治郎は日本画壇の大家であり、日本芸術院の会員で、印象派的要素の強い写実主義を追求する人物であった。彼の指導により、当時日本画壇の主流であった印象派的写実主義の雰囲気が色濃く見られる人物画と風景画の創作に没頭した。

　彼のデビューと青年期の活動は日本の官学アカデミズムに立脚したもので、この時期の多くの作品は人物画であった。人物画は、日本において西洋画の発展が活発になりはじめた明治末期より、「文展」を中心としたアカデミズム系列において最も多く扱われた。辺時志の青年期の諸作品にこの人物画が多いのも、日本画壇の雰囲気と密接な関係があった。

　当時暮らしていたのは、東京・池袋の立教大学近くに密集してい

8. 光風会入選作の〈冬の木〉の前で、1947年。

た15〜20坪ほどの古びたアトリエであった。画家を目指す者たちはほとんどがここで暮らしながら作品制作に没頭しており、彼らはこの町をギリシャ神殿の名を取って「パルテノン」と呼んだ。十字路を中心に分布するアトリエ村は、その方向によって第一、第二、第三、第四パルテノンと名付けられていた。

　彼が暮らしていたのは第三パルテノンで、後に彫刻に転向した文信は第一パルテノンに住んでいた。辺時志は文信からパルテノン通りの桜の木の枝から作った格好のいいマドロスパイプを貰ったのだが、文信はすでにその頃から彫刻のただならぬ才能を持っていた。ここに落ち着いた同僚たちは、敗戦後のデカダンな雰囲気と激しい社会的混乱、経済的な困窮に絶望し、酒で夜を明かすことがほとんどであった。

　彼も酒を好んだが、手に筆を持つのを怠ることはなかった。敗戦後の日本は景気が極めて疲弊しており、巨匠級になってやっとモデルを雇うことができる程であった。しかし、彼は兄たちの全面的な支援のおかげで、一日に6時間ずつモデルを雇って創作に没頭することができた。

　寺内萬治郎の門下生となって二年が過ぎた1947年、彼は自身の

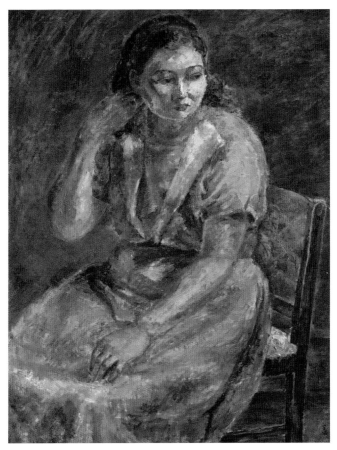

9. 〈女〉、1947。キャンバスに油彩。110×83cm。鹿沼美術館、日本。

美術人生における新たな転換点を迎えることになる。日本で最高の権威を持つ光風会第三十三回展に初出品した〈冬の木〉(図版7)A,Bの二点が入選したのである。また、同年秋に文部省が主催した「日展」において〈女 Femme〉(図版9)が入選したことにより、彼の天賦の才能は再び浮き彫りとなった。次のエピソードは、当時の「日展」の審査の際の一コマである。

　「この絵はどうでしょうか」。

　彼の師匠である寺内萬治郎は、当時審査委員であった芸術院の斎藤与里に〈女〉を指さして訊いた。

　彼は答えた。「この作品を認めてしまうと、大先生たちの絵が危なくなる」。

　斎藤のこの答えは、当時の日本画壇に対する非常に危険ながらも重大な発言であった。辺時志の登場は、このように日本の既成の画壇に新鮮な衝撃として受け入れられた。これは、彼が本格的な画業の道へと足を踏み入れるきっかけとなった。

「光風会」の旋風

1948年、ついに奇跡のような出来事が起こった。第三十四回「光風会展」において最年少で最高賞の光風賞を受賞したのである。受賞作は〈ベレー帽の女〉(図版10)、〈マンドリンを持つ女〉、〈早春〉、〈秋の風景〉の四点であった。

光風会³は日本に西洋画が導入された後に設立された団体で、その公募展は日本でも最高の権威を誇っていた。光風会は、入選四、五回、特選二、三回を経た海千山千の芸術家が五十の坂に入ってやっと会員資格を得るというのが普通であった。二十三歳の駆け出しの朝鮮の青年が光風賞を手にしたのは、前例のない未曾有の出来事であった。この記録は光風会が創立されて100年を超えた今日まで破られていない。以前にも朝鮮の画家が日本の公募展に出展したことはあったが、光風会では金仁承と金源が入選、李仁星⁴が特選を取ったに止まり、李仲燮が「自由美術展」に入選したのがせいぜいのところであった。

辺時志の光風賞受賞は、日本のNHKでも大きくニュースとして扱

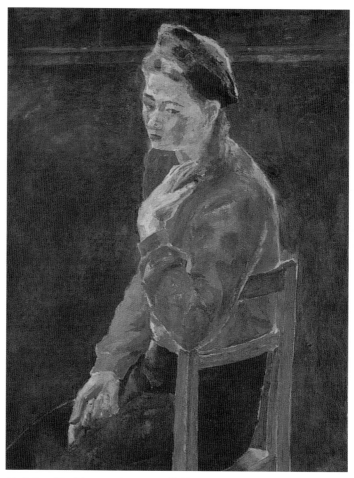

10.〈ベレー帽の女〉、1948。キャンバスに油彩。110×83cm。鹿沼美術館、日本。

11. 1949年、銀座の資生堂画廊で開かれた第1回個展。

われ、パルテノンの飲み友達らは「夜通し飲んで遊んでいた奴がいつの間に大作を描いたのだろう」と驚いた。そして、彼の待遇が大きく変わった。町ですれ違った四、五十代の先輩画家たちもベレー帽を取って折り目正しく挨拶をした。当時、画家のベレー帽というものは王様の前でも取らないと言われるほどプライドの象徴であった。

　母親の李四姫女史は、息子の受賞の知らせに感激して箪笥の奥にしまってあったチマチョゴリを引っ張り出してきて着て、息子のアトリエに出入りした。日本の画家たちは李女史に出会うと「光風賞を取った画家の母上」だと尊敬の意を表した。民族や年齢を越えた、

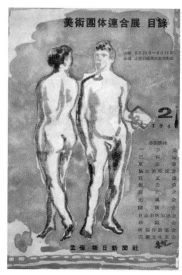

12. 毎日新聞社主催の第2回「美術団体連合展」(1948)の目録。
この連合展には光風会など十二の美術団体が参加した。

受賞者に対する敬意であった。

　この頃、辺時志は宇城時志という名前を使っていた。「宇城」とは故郷の西帰浦で近所の人々が彼の家を呼んだ家合であった。西帰浦の西烘洞一帯は辺氏の姓を持つ人々が集まって暮らす村であったが、彼の家が大きく、「広い城を築いて暮らしている」ということで「宇城」と名付けたのである。しかし、これは大日本帝国時代に強要された創氏改名によるものであった。このために、後に「宇城」は彼の雅号として使われた。

　彼がこのような栄誉を手にして大活躍を見せていた頃、彼の故郷の済州では四・三事件が起き、同年7月に憲法を公布した大韓民国では、初代大統領に李承晩、副大統領に李始栄が選出された。

　光風会で光風賞を受賞した翌年(1949年4月7日～11日)には、画壇の権威者にしか貸してくれないという東京・銀座の資生堂画廊において彼の初の個展が開かれた。初めての個展が始まると師匠の寺内は、「質実、重厚な宇城君の仕事はまた新鮮で、しかも清浄である。二年程前から君は絵画の大道を探り当て、その芸術は実に目覚ましい進展を見せた。私は今後、画道の風雪に絶え、渾身の精進を

誓う彼宇城君に対し、常に太陽の如き御声援を希う次第である」と祝った。同年、彼は光風会の審査委員に選ばれ、もう一度センセーションを巻き起こした。

13. 師匠の日本芸術院会員の寺内萬治郎。

1950年に「日展」に入選した〈午後〉は、思索的な雰囲気のとある工場の一角を題材とした造形性の顕著な作品であった。基本的に水平構図を取りながら建物、垣、線路などを直線と斜線と曲線の秩序によって強調する一方、夏の日の午後の静寂感を上手く表現している。このような彼の風景画の特色は、毎日新聞社主催の第三回「美術団体連合展」に出品された〈白い家と黒い家〉(図版14)にもよく表れている。心情的かつ思索的な雰囲気と、単純化された色調がこれを支えている。自然を、それに対処するというよりは、受け入れて認識しようとする東洋的な世界観の一端が、この頃から現れたものだと言える。連合展の開幕式に参加した昭和天皇が彼の作品の説明を始めから終わりまで聞きくと、「うむ、そうか」と一言言い、士官学生のように節度ある歩き方で隣に進んでいったことを彼は回顧していた。

一方、東京時代は師匠の寺内萬治郎と光風会会員らの影響を受けて印象派的要素が加味された写実主義の人物画が主軸を成し

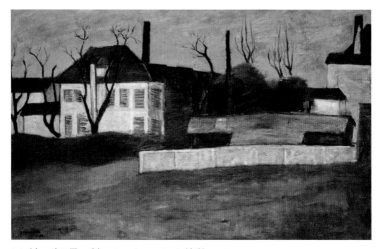

14.〈白い家と黒い家〉、1949。キャンバスに油彩。80.3×116.7cm。

当時の自然に対する心情的かつ思索的な雰囲気と単純化された色合いが際立つ作品
である。

ていた。それは、古典的な美の規範を実践しようとするアカデミズム
の時代ゆえであった。〈ネモの像〉(図版17)、〈ランプと女〉(図版23)、
〈K氏の像〉(図版18)、〈三人の裸婦〉(図版21)は、自信に満ちあふ
れていた東京時代の作品である。

　1951年7月、第二回作品展が再び東京の資生堂画廊で開かれた。
当時の評論家は、「宇城は寺内萬治郎門下で、物像と真面目に取組
む若人である。自然は正直だ、宇城は風景に対し在るが侭を正直に
描写し、そこに〈新緑〉、〈街〉、〈早春〉、〈武蔵野〉等々の佳作が生
れる」[5]と評している。1953年3月の第三回個展は、大阪の阪急百貨

店洋画廊で開かれた。このとき
の新聞には次のような記事が
載った。

「…廿三歳で会員になった
光風会の最弱年会員。制作に
二つの方向があり、一つは寺
内万治郎氏の裸婦を想わせる
アカデミックな裸婦、これで氏
は技術の基礎がためをやり、も
う一つは自分のエスプリを伸
ばす風景、静物などである。と
もに正確な技術は安心ができ
る。堅固な整理、単純化は、し
ぶい色調にたすけられて孤独
な心象を定着している。〈新宿
の街〉、〈白の家のある風景〉
など好ましい」。[6]

15. 1951年に資生堂画廊で開かれた第2回個展。(上)
16. 第2回個展の当時パルテノンの友人らと一緒に。(下)

この頃、彼が発表した作品はほとんどが人物画で、代表作として
は〈女〉、〈バイオリンを持つ男〉(図版20)、〈想〉、〈ネモの像〉、〈ラン
プと女〉、〈K氏の像〉、〈男〉などがあり、おおかた椅子に座っている
座像であるが、多彩な表現方法と技法などによって優れた才能を認
められた。この時期の人物画の「神秘的であるかのような人体のボ

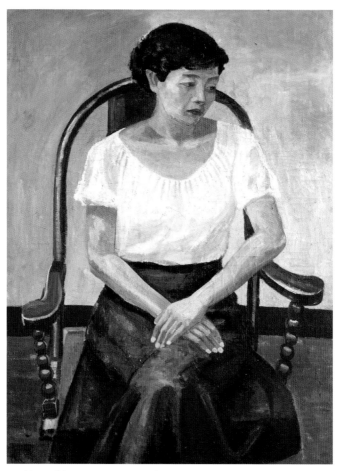

17.〈ネモの像〉、1951。キャンバスに油彩。110×83cm。

当時、日本画壇では人物画が主軸を成しており、上半身中心の多彩な表情と手の動き、上体の躍動感を描き出すことが重要に扱われていた。辺時志の人物画も、両手を膝に重ねたときの慎ましい表情と情感的雰囲気を見逃していない。

リュームと控えめな色彩が生み出した単純化された造形性」[7]は、これらの作品が持つ「温かなトーンと素朴な構図的体裁の太く直情的なタッチでアプローチしていく包容的な対象の解釈」[8]から生まれたものとみえる。対象人物の解剖学的な把握よりは、空間の中に置かれた人物の雰囲気を盛り込むことに力点を置き、視覚的余裕をつくり出して、観る者に緊張を与えるよりは心地よい気持ちにする。特に、若干色褪せたようなトーンと魚の鱗のように起き上がったタッチの爽快なま

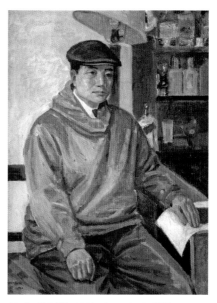

18.〈K氏の像〉、1952。キャンバスに油彩。110×83cm。

での粘度が対象を包み込むように捉えていく特有の描法とよく似合う。1951年の〈三人の裸婦〉は、この時期の彼の代表作と評価されるもので、写実的な形態でありながらも赤褐色調の統一された雰囲気と変化の中で、三人の女性の互いに異なるポーズと表情が柔らかな曲線と特異な構図で展開されている。「画面の出来栄えが際立ち、造形的醍醐味が特出して実現された作品」[9]である。とにかく、日本での初期の作品は、主に人物を題材に構図と色彩、タッチの絵画性と表現力を通じて感性を際立たせた特色を持っていると言える。

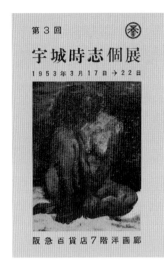

19. 第3回個展のパンフレット。

　しかし、上り調子であった東京生活の片隅では、空虚さというか、満ちたりない虚しさが毒キノコのように大きくなりつつあった。評論家は、「宇城の作品には日本人の気質とは違う何かがうごめいている」と評した。彼は全く認識することができなかったが、批評家たちは日本人の精神では表現できない原初的な気質が宿っていることを指摘したのである。

　画家にとって民族的気質は隠すことのできないものなのだろうか。フランスに帰化したピカソがフランス人が真似できないスペインの民族的情熱をキャンバスに描き込んだように、日本の文化に浸って日本の料理を食していた彼にも、結局は韓国人の気質が無意識にキャンバスに滲み出たのである。韓国固有の情緒や芸術観は、西洋のそれとは大きな違いがある。韓国が自然に順応する基調の上で対象への没入の境地を追求する反面、西洋は自然を人間に隷属させ、それを芸術として表現しようとする。同じ東洋でありながらも、日本の自然観は明らかに異なった。火山活動や地震が多いせいか、自然に対する畏敬の念よりは、怖れと不安が占めるところが大きいからである。作品においても、韓国は雄渾かつ秀麗で神秘的な存在としての自然観が表出されるのに比べ、日本はスケールの小さ

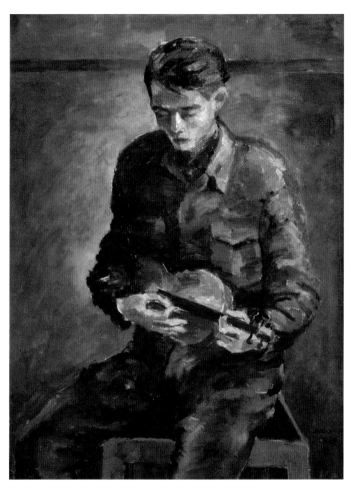

20.〈バイオリンを持つ男〉、1948。キャンバスに油彩。110×83cm。

21.〈三人の裸婦〉、1951。キャンバスに油彩。83×110cm。

写実的でありながらも統一的な赤褐色調の雰囲気と変化の中で、三人の女の互いに異
なるポーズと表情が柔らかな曲線とユニークな構図で形象化されている。

な繊細で調和の取れた美的感覚が主潮を成している。日本では、人
物画系統の「浮世絵」を主軸とする独特な日本画の様式が形成さ
れた。均衡と調和をいのちとする日本人の審美眼で観たとき、彼の
作品に表出された大胆で大陸的なフレームは、決して甘く見ること
のできないものであったのかもしれない。

　この時期の辺時志のもどかしさは、一種の美的な疎外と、その克
服の問題に集約することができる。彼の疎外とは、自身が美的本領

から、または日本から離間して
いるという状態に端を発する。
韓国人としての自身と、画家と
しての自身が分離しているとい
う自意識に陥ったのである。美
的な、そして社会的な自己の存
在の根拠を自問することとなっ
たこの時期こそが、辺時志にと

22. 東京のアトリエにて、1953。

って初めての自己変革のための瞬間であった。したがって、彼の芸
術的空虚感とは、心理的であるというよりは、自我を歴史に代入しよ
うとする移行段階から来る空虚感であった。光風会の栄光もパルテ
ノンでの情熱も、もうそれ以上、芸術創造の原動力ではないと考え
ていた。真の芸術家とは、自身の足で何処かの場所を堅く踏みしめ
て苦痛を味わったり感じることによってはじめて「情熱的」な存在と
なれることを自覚するものであった。日本でのこのような懐疑と心の
葛藤は、結局、自身の目的 ― 日本のものでもなく他人のものでもな
い、韓国のものでありながら、また自身のものである世界に到達しよ
うとする問題に置き換えられるしかないものであった。

　辺時志はこのときから、民族性や民族意識を自覚し、祖国の風俗
や文化に浸れば新たな画風が生まれるのではないかという強迫観
念に苦しまなければならなかった。戦後の社会がそれなりに安定を
取り戻していく中で、帰国は現実問題として迫ってきた。折しも、ソウ

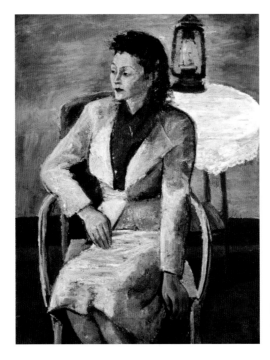

23.〈ランプと女〉、1952。
キャンバスに油彩。
110×83cm。

ル大学の尹日善総長と美術学部の張勃学部長が、「祖国の美術発
展のためにソウル大学で教鞭を取って頂きたい」と、帰国を慫慂し
たのである。

　家族は反対したが、新たな芸術世界に対する冒険心を抑え付け
ることはできなかった。ソウル行きのノースウェスト航空機に乗り込
んだのが1957年11月15日。彼は、祖国で新たな芸術世界を模索せ
んとの覚悟で日本生活を整理し、永久帰国する。帰国を控えて、彼
の師匠であった寺内萬治郎は弟子の辺時志に彼の芸術への愛情と

賛辞、惜別の情と激励を込めた手紙をしたためた。

「邊時志君は光風会の優秀な作家で日本美術展の常連である
光風会は四十数年の光輝ある歴史をもつ日本画壇最古の画会であ
り幾多の有名画家を輩出した。

日本美術展は文部省主催の帝展 文展の後身であり日本画壇の
主力をなす展覧会である。

邊君は光風会に於て韓国人として最初の入選者であり最高の賞
たる光風賞を受賞した後 韓国人として会員に推薦された唯一人で
ある。

又常に日展に入選しその出品作は衆人の刮目する処である。

邊君の藝術は素朴清純その熱情は内にこもって醗酵し汚れなき
独自の画境をつくった。

この度 邊君は三十余年住みなれた日本を離れて祖国韓国に帰
ると聞き その故郷に錦を飾る事は令君のために喜びにたえないと
同時に一抹の愛情の念にかられるものである。

願はくば 邊君が韓国に帰っても日本に於ける真摯なる研究時代
を憶い常に遠大深渕なる藝術の世界を忘れず 益々精進して大成す
る事を期しその成功を切に祈るものである。

昭和三十二年秋 日展参事 日展審査員 光風会理事 寺内萬治
郎。」

韓国の美の原型を探して

　政治的にも社会的にもごたごたした時局であったが、彼の帰国は、祖国とは旅立って来た場所であるだけでなく、戻ってゆく場所であることを今更ながら感じさせた。人間とは誰もが帰郷的存在であり、本質的に巡礼者であるように、日本からの彼の旅路はついにソウルでその旅程を終えるかのようにみえた。彼の帰国は自分の同質性を探し、そこから芸術的意味を発見し、自身の存在を確認しようとする自己化の契機であった。芸術家にとってのいわゆる「属地意識」は、心理的にも社会的にも、非常に重要な芸術的衝動の動因となり得たはずである。属地意識により、自己同一性、確実性、そして創作欲求を晴らしてくれる空間を確保することになるのである。

　韓国ではこの頃、歌謡曲「去れよ三十八度線」、「帰国船」などが流行っており、劇団朝鮮の創立公演が行われ、交響楽団が設立され、徳寿宮で解放記念美術展が開かれ、梨花女子大学(1945)とソウル大学(1946)、弘益大学(1948)に相次いで美術科が創設された

直後であった。すでに1945年には、高義東を会長とする「朝鮮美術協会」が創立されていた。解放の新たな機運を迎え、各分野において活発な文化再建運動が展開されていたのである。

辺時志のソウル時代は、しかしながら、朝鮮戦争の廃虚から始まった。1958年5月、彼は四度目の展示会を和信画廊にて開いた。海外留学派である自身の帰国デビュー展とも言えるものであった。詩人の趙炳華は、展示会を観て次のように語った。

「素朴でありながらも単調なる統一の中にひっそり静まった豊かなる詩情、濁りなき澄んだ光と色がラフな画面のうねりに乗って流れるニュアンスの幅は、長い距離を乗って照り上る美を我々の前に示している。それは、あくまでも善良な画心に浸った純粋な美の旅を意味するものであり、粗雑な知識と理論を探り出しているのではない。…また、作品〈ネモの像〉をはじめとする女性を中心とした人物画に見られる画面に深く《照り上る美しさ》、このようなものが野心なき純粋な秩序をもって我々の埃を被った美意識を刺激してくれる」。[10]

しかし、帰国展の感懐もつかの間に、彼のソウル暮らしは苦しみと孤独へと続いた。戦後の厳しい文化的な環境、自由党末期の荒廃した雰囲気の中で創作活動の邪魔をされるのが常であった。彼は招待を受けたソウル大学を飛び出し、在野の道を選んだ。地縁と学縁、コネでもつれ合った中央画壇の反目と秩序は一種の精神的拷問であり、彼は結局、一年足らずでソウル大学を去ったのである。さらに

24. ソラボル芸術大学美術科教授時代にキャンパスにて、1960。

は、日本生活を急に整理して帰ってきた彼を疑いの目で見る情報機関の監視にも悩まされた。野心に満ちた帰国であったのに、祖国の画壇はあまりにも壁が高く、帰国派の彼のようなソトの人物を受け入れる余裕も見せることができなかった。この頃の韓国画壇の雰囲気は、次の引用からもよく分かる。

　「《国展》は1956年に紛糾を生じる間に、保守勢力の牙城として益々硬化したアカデミズムへと突っ走る傾向を見せた。《国展》がアカデミックな保守一辺倒に偏る要因は、いわゆる元老クラスが作品の審査を独占することにより、新時代の美意識を受け入れる余地がなかったというところにも見出すことができる。1950年代後半に差し掛かると進取的美術の急激な登場による美術界の構造的変革が切に求められていたにも関わらず、《国展》を中心とする元老重鎮芸術家らは依然として前時代的な美意識に拘る一方、権威主義を益々拡大させていった。《国展》は構造的に益々硬直化へと突っ走り、これに対する新進世代の不信が新旧の対立へと深まる様相を呈するようになった。それでも、1950年代初期の《国展》は多少なりとも新鮮な印象を与えたが、《国展》紛糾を境に安易な美意識が支配

25. 結婚式の写真、1960。

することで、慢性的なヘゲモニー争いの場に転落してしまった」。[11]

　三十一歳にして帰国した日本画壇の権威ある画家、辺時志は、挫折と鬱憤の虚しさを抱いて麻浦高校美術教師、中央大学と漢陽大学の講師、ソラボル芸術大学美術科教授などを転々としながら絶望的なソウル生活と闘った。

　痛飲と自虐の念に苦しんでいた彼に安定をもたらしたのは、李鶴淑との結婚であった。当時、麻浦高校の朴仁出理事長は、彼に最低限の授業時間を最初から特別に調整してくれるなど、作品制作のための最大限の配慮を惜しまなかった。その一方で、新任美術教師を

26. 新婚時代に描いた遊戯画。

採用するときに審査を任された彼に李鶴淑を採るよう積極的に薦めた。応募者の中で李鶴淑が適任者であるということには彼も同意したが、彼女が自分の配偶者になるとは思いもよらなかった。理事長はすでに、酒と自虐の中で彷徨っていた彼の内面を癒してくれる人物として李鶴淑に当たりを付けていたのである。辺時志は新任教師として李鶴淑を推薦し、理事長は辺時志の妻として李鶴淑を推薦したのである。

李鶴淑はソウル大学美術学部東洋画科出身で、文人画に素質を持つ画家であった。結婚式の日は、折しも4・19革命が起きた日であった。結婚式場で激しい銃声を聞きながら、自分の今後の結婚生活が平坦ではないであろうことを予感したという。「妻は自分の芸術世界を諦めたまま絶望していた私に、創作の意志を呼び覚ましてくれた。酒に飲まれて帰宅すると手と足を洗ってくれ、スプーンにご飯とおかずをのせて口に入れてくれるなど、この上ない内助で世話をしてくれた」とこのときを回顧していた。

辺時志は、李鶴淑を妻に迎えたことで新たな創作への意欲を燃やした。暮らしが安定を取り戻すと、彼は韓国の自然風景に注目し

始める。山と樹木、古い建築の数々がまず目に留まった。彼はキャンバスを抱えて自然と歴史の中へと入っていった。それは、講壇の美術に抵抗する歩みであった。彼は、日本での自身の活動が、日本を通じた西欧美術の真似に過ぎなかったのではないかという疑問に陥った。華麗なものであった日本での業績が懐疑の念をもって感じられ、ついに、それは自身が乗り越えなければならない課題として残ったのである。

27. 新婚時代に描いた遊戯画。

　彼は韓国のものを通じて韓国の画風を開拓してみたいと考えた。伝統家屋の韓屋の軒下や王宮の奥の片隅で一日中キャンバスを離さずに居るようになったのも、このような所以からであった。秘苑と宗廟が一般公開されたのは1958年からであったが、その後1960年代になって彼はうっとりするような秘苑の絶景に感嘆し、毎日出勤するように王宮に通った。時間さえも止まったようなその静寂の空間の中へ、韓国の美の典型を探りに入り込んだのである。止まった時の中で、彼は風景と向かい合って座り、原型としての韓国の美の根源を探索し始めたのである。歴史の埃が舞い降りた時空の中から先代の息吹を感知できるようになったことで、彼は王宮が湛える栄辱の過去を今日に蘇らせた。後に、このよう

28.〈慶会楼〉、1970。キャンバスに油彩。53×65.2cm。

秘苑時代の作品は繊細ながらも緻密な描写が主軸を成している。
樹木の葉一つひとつを数え上げながら描いていると評されたほどの極細筆の画面構成
がこの頃から始まった。

29. <秋の秘苑>、1970。キャンバスに油彩。65×53cm。

な王宮を描く創作活動に意を共にした人々、孫應星、千七奉、李義柱、張利錫らをまとめて「秘苑派」と呼ぶようになった。主に王宮の実景を画布の中に収めた。

　彼は、極めて写実的な技法によって人影のない寂寞とした王宮を眼と心で撫でるように繊細かつ緻密に描写した。当時の「秘苑派」に対する命名は、伝統と権威を追いかける古典的規範に忠実なアカデミズムの追窮ではない、新たなリアリズムの追求としての方法的模索であり実験精神を包括していた。辺時志は韓国人の生活様式や習慣などの韓国的なものが滲んでいる対象としての宮殿跡を描き始めたのであり、日本で学んだのは西洋哲学に端を発するものであるゆえ、韓国で感じた韓国的なものを表現しようとするならば、日本で描いて感じていたもののような形では駄目であると考えた。そこで、まず最初に西洋哲学を捨てる練習をしなければならず、このために、最も韓国的な建築であると同時に歴史的なものだと言える秘苑に入って今までの全てのものを原点に戻し、新たに学ぶという姿勢で臨んだのである。それゆえ、「絵のかたちとは自分が学んだ理念によって出てくるものであるから、その理念を捨てるということはそのかたちも捨てることになるのであり、その新たな理念とは、韓国の風土や生活習慣からにじみ出てくるものであるだろうという考えしかなかった」[12]と当時を回顧していた。そして、何よりも重要なことは、題材が韓国的なものであることに止まらず、感性的に湧き出してきて表現するものであると強調した。

彼はこの当時、《国展》が主導していた美術思潮に影響を受けてアカデミズムを追求しており、写実主義の画風を集中的に探求した。この頃、つまり1960年代から70年代の初めにかけて残した代表作は、そのほとんどが王宮であった。〈秋の秘苑〉(図版29)、〈芙蓉亭〉、〈半島池〉、〈秘苑〉、〈秋の愛蓮亭〉(図版30)、〈慶会楼〉(図版28)などがそれであるが、特異なことに春を背景とする王宮は描かなかった。これについて彼は、「絢爛で眩しいほどに華麗な花が満開の春色は、厳粛な雰囲気の王宮に似合わない」からだと語った。

　技術的な面においても、秘苑を表現するためには日本時代の技法とは全く異なる方法論が求められた。秘苑時代の作品は繊細ながらも緻密な描写が中心となっているが、樹木の葉を一枚一枚数え上げながら描いたと評されたほどに、極細筆の画面構成を始めたのである。〈秋の愛蓮亭〉の場合、実際と全く同じ数の瓦がそのままキャンバスに描かれさえした。このような極写実主義的画法について呉光洙は、「我々を随分に悲しませる残光の鱗のように跳ねるやるせない情感が息づいており、透明な空気の中に染み込む陽射と色濃い影が紡ぎ出す憂愁と憐憫が、穏やかな細筆で表出されている」[13]と評した。この「秘苑派」時代の諸作品は、日本でも大きな人気を博した。

　1963年頃から辺時志が主に王宮の風景に執着した事実を巡り、次のような指摘が出たこともあった。

　「長い期間、ソウルの多くの変貌の中でもそれなりの独自の

30.〈秋の愛蓮亭〉、1965。キャンバスに油彩。162.2×112.1cm。

31.〈雪の風景〉、1970。キャンバスに油彩。53×45.5cm。

32.「時志画家の家」。
辺時志の資料記念館として1972年に開館した。
ソウル市城北区東小門路195にある。

面影を留めている場所は王宮の数々であると言えるが、近代化していく都市の中の王宮は、真に対照的な変貌を見せながら韓国の自然を都市の中に最も純粋に守っている場所として唯一の慰めを与えてくれる場所でもある。彼は、その自然に、まさに王宮の風景においてこそ最も色濃く触れることができるという事実に気付いたのであろう。ゆえに、彼のソウル時代がずっと王宮の風景で一貫しているという事実も、原型としての韓国の自然に対する愛情とこだわりを物語ることに他ならないものでもある」。[14]

　帰国後のこのような創作活動は、1972～1975年にかけて日本の富士画廊が主催した「韓国現代美術界最高の一流著名画家展」と高麗美術画廊主催の「韓国巨匠名画展」を通じて日本でも紹介された。このとき参加した画家は金仁承、都相鳳、朴得淳、張利錫、李鍾禹、呉承雨らであった。

　1974年に「オリエンタル美術協会」を創立し、その代表を務めながら、彼はそれまでの創作活動に対する芸術的理念を確立した。それは、世界性と民族性、芸術と風土の諸問題に対する確認と誓いであった。自然と風土の美に関する次のような発言は、今後の自身

の絵画の模索と方向の枠組みを暗示するものでもあった。「現代美術に対する多くの人々の考えと方法は、その底流においては共通する点がある。それは、人間の本性にその根幹を置くためであるかも知れない。同時に民族、時代、気候条件などが芸術の母体となって精神文化の体温を形成するとも考えられ、これが芸術の風土というものである」。[15]この頃、韓国人画家の海外進出がブームとなった。1950年代と60年代には、南寛、金興洙、金煥基、張斗建、権玉淵、李世得、孫東鎮、卞鍾夏、文信、朴栖甫などの画家たちがパリに旅立った。彼らが韓国を発つのを見て、辺時志もヨーロッパに舞台を広げてみようかと考えた。

　しかし彼は、彼らの行き先とは正反対の道、故郷にUターンする道を進むことになる契機を迎える。済州大学からの招待状を受け取ったのである。彼は躊躇ったが、ついには帰郷への道を選び、新たな画風への挑戦を試みることとなる。

　彼は、オリエンタル美術協会を創立して会長を務めながら四回の展覧会を開いた。この協会は、西洋画の技法を用いながら東洋的画風と調和を図ろうとする画家たちの集まりであった。金仁洙、朴昌福、朴性杉、安秉淵、尹汝晩、李明植などが参加していた。

黄土色の思想

　済州は、彼にとって新たな挑戦の空間であった。画壇の多くの人物がヨーロッパへと舞台を移して行った間、彼は、神話的・時空的空間としての故郷へと帰還したのである。6歳の時に大阪行きの船に乗って以来、実に四十四年ぶりの帰郷であった。辺時志にとって故郷は、帰郷人自身の自己同質性に対する実存的反省の側面が優先される空間であった。「一体私は誰で、どこから来てどこへ行くのか」という、アイデンティティーに対する疑問と向き合うことになったのである。このような根源的かつ不変的な自己同一性ないしアイデンティティーに対する欲求は、流動する今日の社会と急変する時代の気流の中でも、常に「自分である」者として残ろうとする芸術家的独自性に対する希求でもあった。

　彼は済州に戻って来ると、それまでの自身の芸術の匿名性に対する一次的な問いにぶつかった。自分の色の本質とは何か、自分の芸術の血統はどこに結び付いていたのだろうか。そのため、済州は彼に存在の抽象性を退けるように求めたのである。彼は、したがって、

自己同一性の根本としての済州を模索しはじめる。それは、済州－大阪－東京－ソウル－済州へと続く画家の巡礼者的求道の道のりにおいて、ついに回帰することとなったアイデンティティーの帰還点であった。それゆえ、済州は彼にとって、自分の芸術の本領と同一性と親和性が共存する自由の空間―彼が習得した芸術的能力の出発と終着が共存する空間であった。

　済州は、秋史・金正喜が島流しとなって金石学を拓いた地であり、戦争の際には李仲燮、金昌烈、張利錫らの画家が乱を避けて来て活動した地でもあったが、済州の文化的・芸術的風土は不毛の地としか言いようのないものであった。彼は長い時間をかけて、済州で暮らしながら、ゆっくりと新たな画法を生み出すことに耽った。彼は「秘苑派」のスタイルで済州の本質を表現することは不可能であると考えた。済州のための、済州においてだけの画法が必要であった。彼はその考えひとつだけに夢中になったが、答えは容易には得られなかった。

　挙句の果てには、絶望感の中で飲食を絶して暴飲に耽るに至った。死の入口まで進んだ精神的彷徨、肉体的苦痛の中でも、決してキャンバスの前を離れず、筆を置くことはなかった。彼は自分の元を訪ねてきた妻に、三年の暇を求めた。彼は済州、妻はソウルと、絵のために夫妻は生き別れになることを甘受した。この時期、家族との団らんは全く夢にも見ることができないほどに精神的に焦っており、それは孤独と彷徨の時期であった。この頃に妻の李鶴淑が書いた

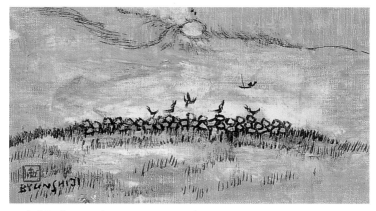

33.〈石垣の上のカラス〉、1977。キャンバスに油彩。24.2×40.9cm。

1970年代には、まだ畑と石垣に集まったカラスの風景は壮観であった。
カラスの群れの鳴き声は、その鳴き声によって吉凶を占うことに用いられた。
カラスは済州では予感の鳥であった。嬉しい客人に対する楽しい予感、
あるいは海に出て行った人に対する不吉な予感、しばらく後で襲って来る台風に対する
予感などは、全てこの鳥たちの飛翔に端を発するものであった。

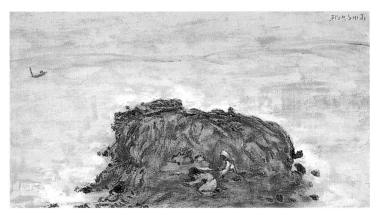

34.〈海神祭〉、1977。キャンバスに油彩。21×39cm。

済州の石と風は、済州の自然の不毛性の象徴であった。暮らしの舞台を玄武岩の上に築いた済州の人々は、帆掛け船とテウ(丸太を組んで作った原始的な漁船)で漁に出た。この絵は海に出て行った夫の不帰の知らせを受けた女が祭祀を執り行う様子がモチーフとなっている。

手紙は、この時期の彼らの彷徨と葛藤の時間を察することができるものである。

「お手紙拝見しました。ショックを与えてしまって御免なさい。でも、夫婦なのだからどうしましょう。あなたの手紙を見た瞬間、遠く海を渡って見えないあなたの姿がだんだん近づいて来て、わたしの側にいるようですね。愛しています。あなたは今、何をしてらっしゃるかと考えてみます。あなた、あなたは本当に几帳面で、落ち着いていて責任感の強い男だから、わたしたちは、どんなことでもきっと成功すると信じています。…文句を言う時間の余裕はありません。わたしは、あなたの生活を見なくてもみんな知っているのですよ。どれほど苦労が多いかということです。ウニも七時までには学校に行かなければならないので、早朝四時半には起きて夜の十二時まで忙しくて大わらわです。からだもこころも忙しくて、病気になっている時間もありません。でも、天命ですから乗り越えてみせます」。

　同じ時期、十六歳の息子ジョンフンは、「お父様へ」という手紙の中で離れて暮らす父への恋しい想いを慣れない字で頼もしく表現している。

「…お父さんに会いたいです。苦労して、大変なのですか。お父さんのその苦労が、いつかは認められる日が来るでしょう。僕が早く大人になって、お父さんを楽にしてあげられたら、僕のこころもすっきりすると思います。僕は一日中勉強で大忙しです。お母さん、お姉さん、妹もみんな元気で、一生懸命頑張っています。そして、家族みんな

で一緒に仲良く楽しく暮らす日を願って、筆を置きます」（1978年3月15日）。

　また、父の済州での暮らしを助けるついでに済州大学美術学部に進学した娘のジョンウンに宛てた李鶴淑の手紙にも、辺時志一家の離散の悲しみと家族への想いが随所に滲み出ている。

　「…いきなりご飯の支度をしたりお客様をお迎えしたり、どれほど辛くて大変でしょうね。あなたをお父さんの側に送り出したけれど、お母さんはいつも心苦しいの。胸が張り裂けそうで、痛むのですよ。家が空っぽになったようで、会いたくて眠れません。…いつも一緒に暮らすことはできないものだけど、それでも、結婚する前までは一緒に暮らしてこそ幸せなのに、どうしてこんな運命に置かれてしまったのでしょう。…ウニ、愛するウニ、あなたもお友達や、ジョンフン、ジョンソン、お母さんには言うまでもなく、会いたいでしょうね。我慢しすぎると病気になりますよ。ウニのお誕生日もあることだから、お父さんと話し合って、ソウルで家族一緒に休暇を過ごせたらよいでしょうね」（1979年1月21日）。

　当時のソウル—済州間の交通の便と、その果てしなく遠い隔たりを考えれば、上で引用した三通の手紙は、経済的な貧しさだけを除けば、まるで避難時代に西帰浦にいた李仲燮と日本に移住した彼の家族の寂しさと苦しみを連想させる。彼が済州に滞在することを決めるまでの葛藤はとても大きかっただろうし、それを決行した後の彼の生活は、精神的にも肉体的にも孤独と苦しみの日々であった。

35. 三年の暇を求めて済州に発つ直前にソウルで家族と撮った写真。

「秘苑派」時代の作品は当時日本においても大きな人気を博し、韓国の画廊の一点当たりの値段とは比べ物にならないほどの値段で売れもしたが、彼にはすでに、新たな作品世界に対する執念と模索の他には、別に割く暇がなかった。

辺時志は、この時期を次のように回顧していた。

「秘苑派のスタイルで済州の本質を表現することは、はなから不可能であった。済州を表現するには新たな技法が必要だった。でも、新たな芸術世界を模索する過程は、ひどく辛い、苦痛の連続であった。作品が描けないから、空虚なこころを酒で紛らせた。一週間に一食も口にせず、酒で腹を満たした。一日でも酒を入れないと生きることができないような、そんな暴飲の歳月であった。

飲み友達や教え子たちは、酔った私を家に担いで来ると、そこらにあった絵を持って行った。時には、絵具が乾いてもいないキャンバスを持って行かれた。忍耐の極限状況まで追い込まれ、死ぬことが一番楽で幸せじゃあないかという衝動に駆られた。死に対する恐怖が消えたことで、夜遅くに海辺の自殺岩の近くを徘徊したことも多

々あり、神がかりになる状態を体験した
りもした。

　しかし、恐ろしい熱病にも関わらず、
私はキャンバスと向き合って闘った。筆
を折ることは芸術的敗北を意味するも
のであったから、突き刺さるような苦痛
を跳ねのけて筆を取った」。[16]

36. 1977年に済州のアトリエにて。伸びに伸
びた髭とこけた頬、銜えたパイプが当時の生
活の苦しさと画家としての彷徨の跡を如実
に物語っている。

　済州における新たな画法を創出する
ために、彼はついに、以前の全てのもの
を捨てることにした。日本時代の印象
派的写実主義の画風、秘苑時代の極写実的筆法を、全て忘れるこ
とにしたのである。白紙同様の状態になると、新たな発想が次々に
思い浮かんだが、それをどのように表現すれば良いのか漠然として
いた。済州の風景は済州に落ち着いた以前にも時々登場することが
あったが、例えば〈瀑布〉と〈西帰浦の風景〉を見ると、済州に定着
していく過程の変化を読み取ることができる。ソウルでの透き通って
明るい色合いや穏やかなトーンの情感溢れる描法は、済州での作品
〈夕日〉、〈ある日〉などにおいても持続している。このような緩やか
な持続性と変化は、しかし、1977年に至って確然とした変化を見せる
ようになる。下地の色がオンドル床の油紙のように荒々しい黄褐色
調に変わり、滑らかではない墨線が、簡潔な線で画面を覆っている。

　辺時志が黄褐色の済州の色彩を発見したのはこの頃であった。

彼は、この背景色を済州島の自然光から得たという。

「亜熱帯の陽光の新鮮な濃度が極限に達すると、白色も白さに余って黄色がかった黄土色に昇華する。五十にして故郷済州の胸に抱かれ、島の寂寞たる歴史と受難で点綴された島の人々の生き様に開眼したとき、私は、済州を取り囲む海が前衛的な黄土色で染まっていくのを体験した」。[17]

辺時志がこの黄褐色と墨の色調と出会った瞬間こそが、いわゆる「エウレカ現象」と言うべきものであった。彼が済州に落ち着いたときに苦しめられたのは、今までのものとは違う、自身が規定しなければならない済州の形と思想であったという。自然が醸し出す色彩は済州の四季にそのまま投影されて現れ、そして日本での創作時代から秘苑時代まで、彼は繊細で絢爛なる歴史（王宮）の色彩をキャンバスに収めたが、済州は、再び彼に新たな色彩を求めてきたのである。彼は、西帰浦の太陽と海と島と風を茫然と眺めながら、そして時にモズの群れが集まる石垣を当てもなく歩きながら、いつも「済州の光」について考えた。

1970年代半ば、西帰浦でのある日の朝、彼は、創作の疲れと昨晩の二日酔いから遅い朝を迎えた。彼はその頃、日本時代によく見た悪夢にうなされていた。それは、創作が進まずに焦りが出てくるときに決まって訪れた—得体の知れない怪物が現れて自分を押さえ付ける金縛り—悪夢であった。翌日眠りから覚めた彼は、ふとテレビ画面に映った緑、青、黄色の単調な済州の風景を見て、ひときわおぞま

しく生理的な拒否感を覚えてばっと立ち上がった。瞬間的に彼は、昨晩向かい合って茫然と見つめていた自分のキャンバスがオンドル床の油紙の色をした、ざらついた黄褐色の色調で覆われていくのを目撃した。原初的であり極度に単純化されたその黄褐色のトーンが、長い間彼の視野から離れなかった。彼はキャンバスの周りを忙しくぐるぐると回った。そして、彼は叫んだのである。

「形と色が見えた!」

彼が、済州の光と思想を発見した瞬間であった。それは、亜熱帯の陽光の新鮮な濃度が極限に達すると白さに余って黄色がかった黄土色に昇華する瞬間でもあり、純粋さと原始の島、そして寂寞とした歴史と受難の島、済州が、絢爛たる色彩の誘惑を振り切ってついに本来の姿を現した瞬間でもあった。

それは、王履とアルキメデスに見られた「エウレカ現象」に違いなかった。古代中国の画家・王履は、芸術家とは自然や芸術作品を受動的に模倣することによって創作活動をするのではないという事実を鋭く認識していた。彼は華山を画布に収めてみたが、形だけしかないことに気付いて悩んだ。食事中に、散歩道で、対話中に、彼はいつもその「思想」について考えた。ある日、休息を取っているとき、扉の向こうを通り過ぎる太鼓と笛の音が聞こえると、ふと彼は、狂ったように跳び上がって叫んだ。「ついに悟った」と。彼は以前描いた下絵を破り捨て、再び華山を描いた。彼の無意識的な想像力の中で形と思想が結晶となり、意識の中へと噴出することで、ようやく彼は

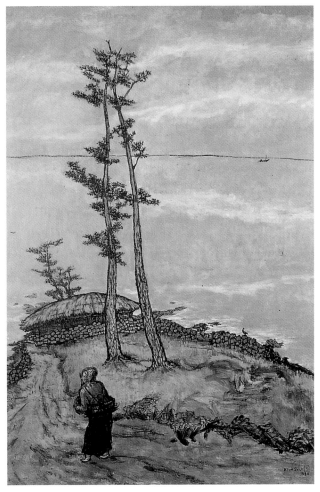

37.〈カラスが鳴くとき〉、1980。キャンバスに油彩。162.1×130.3cm。高麗大
学校博物館。

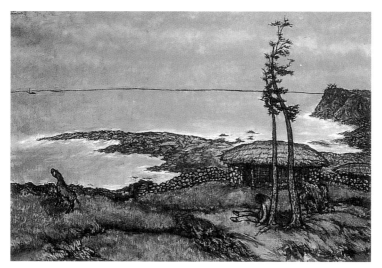

38.〈待つ〉、1980。キャンバスに油彩。112.1×162.2cm。済州文化放送。

「真の山」を描くことができた。

　これは、物理学者アルキメデスの「エウレカ」と同じ叫びであった。アルキメデスはある日、王から王冠が純金であるのか調べてほしいと頼まれた。彼はその方法について悩み、長い間思索に耽った。ある日、彼は、風呂に入っているときに固体の体積はそれを水の中に入れたときに溢れ出た水の体積と同じであるという事実に気付いた。王冠の体積をこの溢れ出た水の量と重さと結び付けることでその金属の密度を測定することができ、その王冠が他の金属を混ぜることによって軽くなったのか、そうでないのかを判断することができた。彼は喜びのあまり「エウレカ、エウレカ（わかった）」と叫びながら、裸のままで街を走り抜けた。

　このように、芸術や科学における独創性とは、環境が成熟したとき、心が豊かに満たされたとき、準備作業が終わったとき、あるいは無意識的な思索の期間があったときにこそ、はじめて生まれるものである。そのようなとき、無意識の世界から急に泉が湧きだすことがあり、このような現象がエウレカ現象と呼ばれてきた。王履の華山、アルキメデスの黄金の王冠、辺時志の済州という皮相的な外面の裏には、このように真の山、真の重さ、真の色があった。彼らが発見した真実は、自然と物事の内なる力、構造に対する探求、描写によってのみ可能な世界であった。

　辺時志の黄土色は、一種の「解釈された光」であった。特定の色で表現されることの難しい太陽の光を画布に一つの具体的な色で

39.〈対話〉、1980。キャンバスに油彩。
45.1×20.7cm。

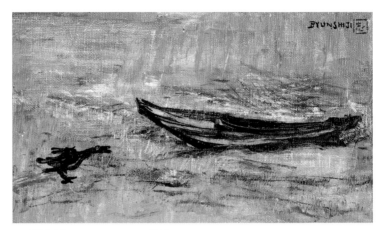

40.〈離於島〉、1980。キャンバスに油彩。17.5×29.5cm。

離於島は済州の人々の観念と幻想の中の島である。死者だけが帰って行くことができる
というこの幻の楽土は、済州の人々の悲嘆と理想の両極が共存する世界である。
嵐が過ぎ、荒々しい波に押し流されて戻って来た主を失った空っぽの舟に向き合ってい
る一羽のカラス。この蕭々たる風景は、誰かが、その夢に描いていた離於島に行ったこと
を暗示している。

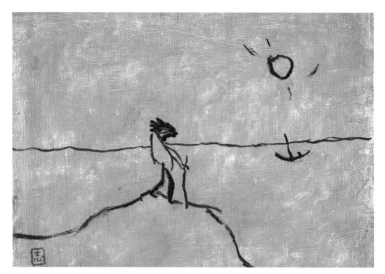

41.〈旅人〉、1982。キャンバスに油彩。24×31cm。

辺時志のテーマの典型性が際立つ作品である。彼の人物たちは本質的に巡礼者である。自然の一部、ひとつの小さな点に記号化された旅人の孤独感は、中心に位置する大きな山よりもむしろ大きく見える。

移すとき、そこには必然的に画家の「転移の恣意性」が介入するためである。辺時志のこのような変化に初めて大きく注目した批評家は元東石であった。彼は、「色彩のない自然主義の様式は油絵の技法において想像できない。しかし、彼は欣然として色彩を捨て、黄色調の単色のトーンだけを守っている」[18]と評し、自身の環境に忠実な画家であり、ローカリズムの新たな土着の情緒の再発掘に貢献した点を指摘した。

　一方、辺時志の画面は簡潔な省略法が支配していた。まずオンドル床の油紙のような質感と色の下地をつくり、その上に黒い線描として対象を描き出していくため、ドローイング的要素が強化されて対象一つひとつには固有の色が加えられない。全ての色は波風によって色褪せ、やつれた対象の輪郭だけが最後に残る格好であった。まるで東洋画の筆遣いのような線描の中に全てのものを内包する省略法が駆使されており、このような彼の作品から感じられる廉潔性と孤独は、秋史・金正喜の歳寒のある風情を連想させもした。

　辺時志の絵で労働が題材として扱われる例は珍しい。宋尚一はこれを、貧しさが記号のように止まっているものとみている。石垣、草葺きの家、松の木、牛、馬、カラス、水平線、帆掛け船、太陽などの題材が定型化、記号化されているというのである。自然の模写ではなく、記号の複製を追求していることになる。辺時志の絵の題材は、故郷のイメージを帯びた記号である。記号とは、絶えず再使用が可能なものである。彼の繰り返される印象の絵は、それゆえ、一種の原

型の再生産であると言える。つまり、現実の済州ではない、記憶と心象としての済州を描いたものである。[19]

　宋尚一が指摘するように、画家が絵を描いて自身を風景の中の題材として用いるというこのような格好は、彼が記憶を描いているという反証であるかも知れない。しかし、何よりも自身の画面に漏れなく登場する猫背の男こそが、画布に表現された世界に主体的に向き合っている当事者であることを見せようとする画家の意図が反映されたものである。自身が風景の主であることを強調する一種のアナロジー——彼が描き出した世界が画家と一定の距離を置いたそのとき／そこの風景や状況ではなく今／ここのそれであることを見せようとする画家の現実認識の現場性を、私たちは感じることになるのである。

　イ・ゴンヨンは、彼の作品に大多数の人々から共感を得ることができる「悲劇的で運命論的な要素」が満ちていることを指摘している。

　「私たちは一般的に辺先生の絵を風景画だと言っているが、風景画にしてはあまりにも、現代人が失ってしまった故郷の心象を如実に表現しているゆえ、単なる風景画ではない。それは、ある意味では、故郷を失ってしまった現代人の実存をもの悲しくも悲劇的に表現してくれている。…何が画家をして、このように素朴でありながらも、よどみない表現の境地に至らせたのだろう。それは、無欲に大自然と画家自身が出会うことのできる境地において、宇宙的秩序に彼

42.〈待つ〉、1981。
白磁皿に鉄砂。

自身の筆を委ねることができる自由を獲
得したからであろう。それは、あれ程彼が
描いた秘苑派流の風景画が華麗で、理
想化された感覚が豊かで、どれ程多くの
現代美術の時代的潮流が襲って来ても、
彼はこれら全てのものを諦めることによ
って、むしろポストモダン的地域主義の
勝利をもたらしたのではないかと思う。
　辺先生の《済州の風景》は、大多数の人
々が共感できる悲劇的かつ運命論的な要素が多いゆえに、共感の
幅が広いのである。本質的に西欧モダニズムのユートピアは、このよ
うな人文学的世界を科学とテクノロジーによる無限消費と無限資本
によって対処することにより、公害と生態系の破壊をもたらし、人間
自体までも破滅する境地に至った。そのため、辺先生の絵画の世界
は、モダニズムが失ってしまった人間の人文学的神話の世界を回復
させることによって、宇宙的生命現象を彼の運筆において見せてい
る。だから、これまでの西欧絵画の様相が主題空間の独占、物性の、
または絵画形式の検証などの枝葉的な問題にしがみついていたと
すれば、辺先生は、最も地域的かつ個人的な出発点から始めて最も
世界的かつ宇宙的な境地に到達したことを見せている。それは、確
かにポストモダン時代における韓国絵画特有の一成果であり、韓国
絵画の特質を引き継いでいく一例なのである」。[20]

それゆえ、彼の済州の風景は、「まるで東洋画の毛筆が画仙紙の上を走るように、吸収され、濃縮された線の濃淡と味わいが自由に実現する油絵の新たな技法を創出したもの」であり、これは、「李仲燮や朴寿根など韓国近代絵画の伝統の脈」であるとされた。結局、彼は自身の言葉通り、「題材が済州でありながらも実景ではなく内なる意味を表現しようとするために、写実や印象主義の技法をもっては難しく、新たな表現様式を絶えず追求することに」[21] なったのである。

43.〈旅立つ舟〉、1981.
白磁に鉄砂。

　結局、辺時志から済州島という風土を除けば、いや、済州島だけが持つ特有の風土性を理解せずにしては、到底彼の芸術を「知る」ということは、この上なく無謀なことであろう。少なからず多くの画家たちが自身の故郷を離れずに創作活動をしているが、辺時志の場合のように、その風土と芸術世界が融合している例を探すのも難しいであろう。これについて呉光洙は次のように話している。

　「辺時志の作品は、彼個人によって創造された世界と言うよりは、いっそのこと済州島という風土が創り出した世界だと表現するほうが適当であるようにみえる。それ程に純粋で自生的である。意図的に創造されたものではなく、自然発生的に湧き出て来たものである。辺時志という個人は無く、済州島という大きな時空間が彼となり、済

44.〈ローマ公園〉、1981。キャンバスに油彩。39×25cm。

45. <モンマルトルの丘>、1981。キャンバスに油彩。90×72cm。

46.〈ソレント（Sorrento）〉、1981。キャンバスに油彩。20.5×34.5cm。

辺時志の一連のヨーロッパの風景シリーズは、韓国のものとは全く異なる背景を作品化
したにも関わらず、自身ならではの絵画的技法に成熟されていることが分かる。
彼の風景は、長い間画家自身の体験と意識の中に溶け込んでいた部分であり、
また、再創造された画家だけの特有の技法によって実体化させたものだと言える。

州島が辺時志になる世界。ここが、辺時志の芸術の独特な構造の内面を窺わせる。…済州島時代の諸作品は、全体的に黄色がかったオンドル床の油紙を連想させる基調に、黒線と点でイメージを描き出しており、若干粗いマティエールと墨線に近い運筆が調和し、済州島特有のざらついた石と貧弱な土の乾きが、より実感をもって伝えられている。どんな色や運筆で描き出したとしても、これ程に済州島が持つ風土的特色を要諦的に捉えている例は珍しいであろう。言うなれば、題材とその題材に相応しいマティエールと表現がこのように際立って具現された例もそうそう無いであろう」。[22]

　このように、済州時代の彼の作品は、油彩という質料を用いてはいるが、油絵が持つマティエールと光沢、またそれらが成す構造は、オンドル床の油紙に墨で描いた東洋画を連想させる。筆者は、東洋画と西洋画の「結合」云々に関しては否定的な見解を持っているが、全ての対象が一つの全体として要約され纏められて入ってくる特有の総合の構図は、確かに東洋画の直感的なアプローチ法に達している。彼は、物事を分析して構成するのではなく、原始と現世を行き来する構図を具現する。呉光洙はこれを、「済州島の土や風の中のみに息づく生命体の因子」と言った。

　辺時志が見せた風景を媒介とする人間の生と歴史に対する覚醒は、彼の美術世界を「複雑なものから単純なものに、写実的なものから象徴的なものに、形状から本質に変貌させて」[23] 来たと言える。こうして、最も済州的なものでありながらも普遍的であると同時に、

47. 光州・鄭画廊での個展にて呉之湖と一緒に、1982。

自身だけが担うことのできる最も特異な作品の世界を構築することになったのである。

画家というものは、生涯を通じて幾度かは作品の変化と共に変身していくものである。

一つのパターンに安住したり留まっていると、それ以上の発展を期待することができないという意味と受け取ることもでき、もうひとつの意味では、変化を通じて成熟し、完成への道に到達することができるという意味に解釈することもできる。このような観点から見るとき、画家・辺時志は、必要な時期に劇的な変化を試みたのであると言える。

1981年に彼がヨーロッパにスケッチの旅に出たとき、彼は、異国の風景を自身特有の黄褐色のマティエールに墨色の筆線によって描き留めた。たとえ、題材と材料は西欧のそれを借りて使ったとしても、その表現様式だけは東洋のもの、自身のものを基にしなくてはならないという精神を持っていたのである。彼はここでも、ただ粗く、乾いた黄褐色の下地の上に線描として対象を描き出す一方、水墨淡彩の直情的な運筆によってその線描の対象の余韻と特徴を捉えた。媒体と様式としての西洋画が、彼によって、純粋な東洋、または韓国的な絵画様式の独創的な解釈にその形を変えたのである。

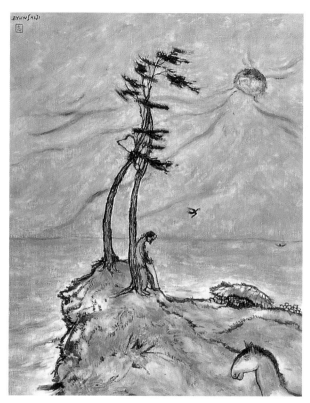

48.〈夢郷〉、1983。キャンバスに油彩。91×72.8cm。

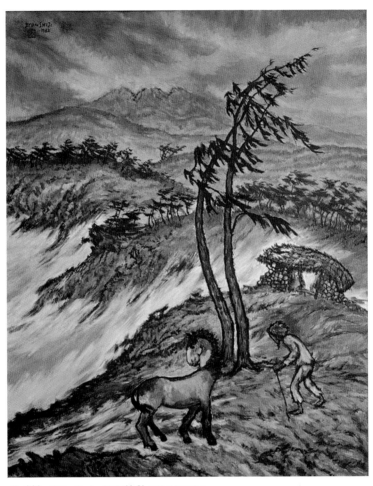

49.〈嵐〉、1983。キャンバスに油彩。162.1×130.3cm。

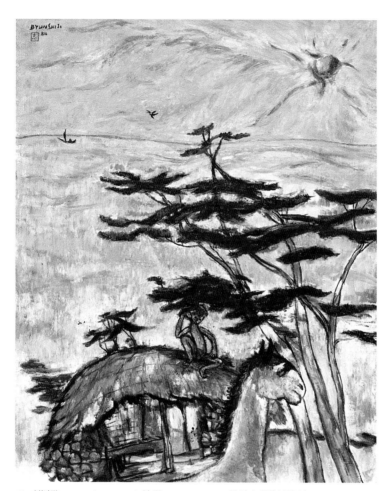

50.〈夢想〉、1984。キャンバスに油彩。116.7×97cm。弘益大学校博物館。

51. ヨーロッパの公園にて、1981。

　1981年10月のイタリアのアストロラビオギャラリーでの招待展は、彼のこのような韓国的なものの世界的な解釈と展望を如実に示した展示会であった。イタリア『セコロ・ディタリア』紙で、レナト・シベロRenato Civelloは次のように評した。

　「辺時志氏の、海の草葺きの家の前にいる馬などは、偶然と主観による有効性の実りだけではない、洗練された想像力を証明している。両肩の上には栄華と燦爛たる光が宿る千年の文化がある。しかし、その文化には何よりも、人間の深い潔白性を裏切らない努力と、悪と苦悩にも関わらず再び蘇らせようとする義務を頑なに負わんとするものが共存している」。24

　フランス文化院の院長ベルナール・シュネルブBernard Schnerbは、済州で出会った辺時志の絵から受けた深い印象について書き送った中で、風と空と大地が入り混じった作品世界と画家の感受性を絶賛した。芸術と風土、芸術の地域性と世界に対する認識を新たにした事例であった。時が経つにつれ、韓国画壇の外側に立っていた彼を、世界の画壇とギャラリーが注目することになる。済州における彼自身の芸術的方法と理念に対する信念は、益々深まっていった。

嵐の海

　「私は、芸術としての創作というものは、やはり、自然の中から得られる衝動から出発するものであるとみる。だからと言って自然そのものの再現や模倣ではなく、大自然の中から得られた心象のものでなければならないと言うことである。その心象をキャンバスに移す過程において、誰もが共感できる芸術へと循環させていく過程、それがまさしく、私の人生であるとも言える。…ところが、私には一際風を題材とした絵が多い。それは、風が吹く済州が、私に多くのことを考えさせるからである。孤独、忍耐、不安、恨（ハン）、そして「待つ」ことなどが、私がよく扱う題材である。見方によっては、済州島の歴史とは風から始まったものであると考えている」。[25]

　またの名を「済州画」がある程度進捗を見せると、済州島の風情を表現することにおいて辺時志が最も注目したのは「風」であった。済州島の歴史とは、風によって成り立っているのである。大地に撒かれた種と土を吹き飛ばす風。幾多の伝説と民話が宿る神話の世界、済州の風の中に、済州の山と岩、草葺きの家が置かれ、カラス、子

52. 〈風〉、1985。キャンバスに油彩。32×20cm。

53.〈予感〉、1986。キャンバスに油彩。53×65cm。

53.〈予感〉、1986。キャンバスに油彩。53×65cm。

54. 1986年の第24回個展。左から辺時志、金基昶、中国の画家、娘ジョンウン。

馬、そして猫背の男が風景に向き合って佇んでいたのである。このように歴史的心象と自然の風情を描き出そうとした彼は、その方法論である画風もまた、歴史的な流れの中に見い出した。

呉光洙の指摘する通り、その画面はいつも上下の構図を持っている。上部は海、下部は海岸。海に囲まれた島という状況を、最も実感をもって暗示するものである。このような済州の風情画は、技法上において二つに分類される。一つは黄褐色の全体的な画面構成であり、もう一つは1980年代後半になって変貌した、画面上部の暗いトーンと下部の明るいトーンのコントラストを通じた二分法的な空間の分割である。遥かなる水平線とそれを見つめる独りの男、そして子馬の情感に溢れていた風景は、息詰まるような激浪の構図の中へと埋もれ、空と海は、それとは分からない程の混沌の色で覆われる。その中から、白く砕ける波を背景に家と馬と男が姿を覗かせる。白黒の限定された色彩のコントラストが浮き出て、画布は劇的に展開され、風景全体が揺れ動いているように感じる。このような変化は、判然と静態的であった以前の済州画とは大きく区別される点である。

彼は自身の済州画について、「西洋の模倣ではない、私だけの芸

術世界」であると語った。

「今日の現代美術に対する多くの人々の考えは多種多様である。しかし、このような多様性もその底流においてはどこかに共通する点がある。その訳は、人間の本性にその根幹を置いているからも知れない。同時に民族、時代、気候条件などが芸術の母体となって精神文化の体温を形成するとも考えられ、これが芸術の風土であるとも言える。…先祖から受け継がれた我々の文化財は、固有の風土の美、つまり、自然地理学的な風土だけではなく、精神的風土としての人間本然の風土であるのだ。そのため、我々は、我々の民族精神が宿る伝統的な風土の上に、新たな時代の流れの中において人間自身を輝かせることのできる現代的芸術観を確立し、中断と休息なき無限の発展を希求しながら前進しなければならないであろう」。[26]

それならば、彼ならではの世界である済州画とは、どのような意味を持つのだろうか。評論家の李亀烈は、辺時志の済州画が「最大限に単純化されたテーマの展開と、背景の黄褐色調と黒い筆線の他には極めて限定された自然的色調の補完により、済州島の風情の美を濃縮させた」[27]と評している。

このように、済州の本質の中には風があるという事実を発見した後、1990年代になると、彼の絵はさらに変わる。この頃から彼の海は荒波を立て、静かに立つ松の木は何の手立てもなく風に襲われる。囁き合っていたカラスたちは、もはや激しさを増す風の中で飛び回る。彼はついに、光と風という済州の本質を知ったのである。廉潔

性と孤独の歳寒の風情は、もはや風景としての風と太陽ではなく、
「自身を含めてその中で暮らす人々の歴史的な生についての認識」
（コ・デギョン）[28]としてのそれであった。波風と渦巻く風は、ついに
は存在への試練として象徴化される。
　この時期の済州風画について、ある詩人は次のように詠んでい
る。

　済州
　海辺にはカラスの群ればかりが目につく。
　耳鳴りの如き波の音に埋もれる
　カラスの群れの鳴き声ばかりが聴こえる。
　日の出前、
　予感の時に海辺に出てきた
　黒い占術の巫女たちが吹く
　降神の口笛の音、
　口笛の音ばかりが聴こえる。
　湧き上がる波のうねりよりも深い
　あの、生者と死者の霊界を行き来して
　悲しき霊魂を慰める…
　　―李秀翼、「黒い抒情」[29]

　この詩の、「予感の時に海辺に出てきた／黒い占術の巫女たち

55.〈カラス〉、1987。キャンバスに油彩。24.2×40.9cm。

水墨画の単純な運筆の如く枝の先で和やかに飛び回るカラスたちの飛翔は、しかし、間もなく襲い掛かる荒波と風の渦を予感させる。

が吹く／降神の口笛の音」が与えるイメージは非常に叙事詩的である。

　黄色と黒の単色調に、ざらついた土の乾きが真に迫って感じられる。このマティエールの組合せは理想的なものであった。油彩という西洋画の材料を用いながらも東洋画を連想させるのは、対象を解釈する何らかの説明の観点ではない、時空を行き来する情緒の内密な具現が画面を圧倒するからであろう。また、済州だけが持つ時空としての原初性を露にしているからでもあろう。

　辺時志の済州の風情は、済州島という大きな時空間が作品を生み出すことにおいて具体的な源泉となっているが、その題材に対する次のような分析[30]は、参考にしてみる価値があるだろう。

　まず、石と風と女と言われる済州の三多の風情である。済州に石が多く風が多いというのは、それだけ済州の自然が不毛性を帯びていることを意味し、また、女が多いというのは、そのような不毛の自然を切り拓いて乗り越えようとする願望を意味するというのである。風は、陸だけに吹き付けるのではなく、海上の只中にも厳存する自然の足枷であった。漁に出た夫が海風に流されて帰らぬ人となると、女たちは磯着一つで海の中に入り、アワビやサザエを獲って生計を立てて生きた。このような済州だけの独特な風情は、辺時志の作品に頻繁に登場する題材にも現れている。強く吹き付ける風の勢い、これに耐えるために太い縄で縛り付けられた草葺きの家の屋根と石垣、子馬などは、済州ならではの独自の暮らしの定型性を浮き

彫りにする。とめどなく誰かを待っているような、あるいはぼうっと海の波を眺めているような絵の中の人物たちは、「待つ」という情緒を具現しながら、生きてゆくために命を預けて別れを告げることが常であった済州人の日常的な断面を適切に反映している。

　次は子馬である。辺時志の済州画には子馬が決まって描かれる。そうならざるを得ないのは、子馬は一種の済州島のアイコンであると言えるからだ。済州島における馬の歴史は長い。歴史の中の済州の馬は、受難と収奪に点綴された苦難の歴史に他ならない。高麗時代末期の崔瑩将軍と邊安烈将軍（辺時志の直系の先祖）による耽羅島征伐も馬を手に入れるためのものであったという説があり、また、朝鮮王朝時代に至っては一年に平均五百頭余りの馬が献上されたとも言われる。日本植民地時代にも依然として済州の馬は供出対象の主な項目として挙げられており、四・三事件まで馬の受難は終わらずに続いた。済州の馬に一体どのような特長があったので、これほど長い間所有の対象となって来たのだろうか。済州人の根気と忍耐力を、よく子馬の品性に例えることがある。それほど、子馬は強靭な生活力を持つ家畜であった。済州の子馬は済州の民と日常を共にしながら、暮らしを営む上で重要な機能を担った。彼の作品中に登場する皮膚病に罹ったような様子のくたびれて正気のない子馬は、今にも倒れそうな草葺きの家、年老いた腰の曲がった姿の人物と相まって、済州の辛酸を嘗めた歴史を物語っているように見える。また、画家自身の孤独を代弁する題材であると解釈することも

56. 個展に訪れた金興洙画伯と共に。

できる。したがって、画布の中の子馬は、画家の心象と済州の原初的かつ歴史的な状況を暗示する重要なシンボルとして機能するとみることもできる。

　次に、予感としての鳥、カラスである。カラスは、厳しい自然の中での人生のある種の道しるべとして、心情的安定を図るために動員されたものである。カラスが百歩以内の近い所で東に向かって鳴くと財運が上がり、西に向かって鳴くと家に病があり、南に向かって鳴くと鬼が入り、北に向かって鳴くと後に損することが起きるとされた。また、喘ぐように鳴き立てると悪いことが起こり、のんびりと低い声で鳴くと平安が訪れると信じられていた。彼のカラスは石垣の上に止まっているか、あるいは風に乗って荒々しく鳴き立てる姿で定型性を帯びている。これは、漁に出たきり帰ってくることのできなかった者たちの霊を慰めるという設定でもあり、あるいは、間もなく襲い掛かってくる海風を暗示する予言者的な姿が込められてもいるのである。

　離於島は幻の島である。死者だけが行くことのできる島であるからだ。頭の中に想い描かれるだけであった島、離於島は、辛く苦しい生の中で済州の人々が描いてきたユートピアでもある。海の中のどこかに隠れているという伝説の島、離於島は、いつ命を失うかもわ

からない船乗りの済州の人々にとって、不安な心を慰撫する安息の場として存在したのである。彼の作品中に登場する幾つかの題材、男、カラス、子馬などは、海に向かって視線を留め、何かを見つめるような、考えるような姿で描かれるのが常である。これらの視線が海に向かいつつも何かを思惟しているように見えるのは、済州の人々が長らく夢見てきた離於島に対する幻想を、彼らもまた共有しているからではなかろうか。

このような解釈は多少煩瑣であるかも知れないが、彼の絵に込められた叙事性をしっかりと裏付けることができるものとみえる。そして彼は、この頃の自己変貌の本質を、次のように語っている。彼が、「済州島という形式を抜け出した所に」自身の世界があることを吐露したのは、自身の絵画に対する、そして従来の認識に対する遠回しの反論である。

「…人々は私を指して済州島を代表する画家だと言う。これまで私が済州島の独特な叙情を表現しようとかなりの努力を傾けてきたからである。…しかし、事実はそうではない。真に私が夢見て追求するものは、皮肉にも、「済州島」という形式から抜け出した所にあるからである。人間という存在の孤独感、理想郷に対する恋しさの情緒は、時間と空間を超越したものであり、人間であれば誰もが持っているものである。私の作品の鑑賞者が、そのような情緒を共有して慰められればと思う」。[31]

1987年、彼は長い間温めてきた美術館設立の夢を叶えた。故郷

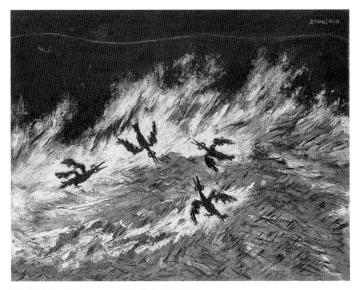

57.〈生存〉、1991。キャンバスに油彩。45.5×53cm。

1980年代後半になると、辺時志の画布は静態的なものから動的な構図に変わる。穏やかな海、茫然と立ち尽くしていた人物の周りには、波がうねって風が渦巻き始め、彼らが直面する状況は劇的な状況へと変わる。この絵は、夜の海を背景に飛び立つことも、飛び立たぬこともできぬカラスの群れの打つ手なしの状況を照らし出している。風という済州の本質を発見してから、彼の画布はこのように張り詰めた緊張感を維持しており、これは、人生の現実的状況と実存的本質に対するアレゴリーである。

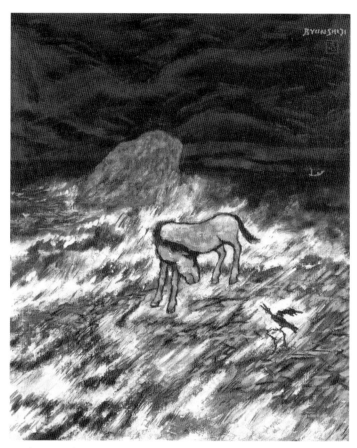

58.〈馬とカラス〉、1990。キャンバスに油彩。39.4×31.8cm。

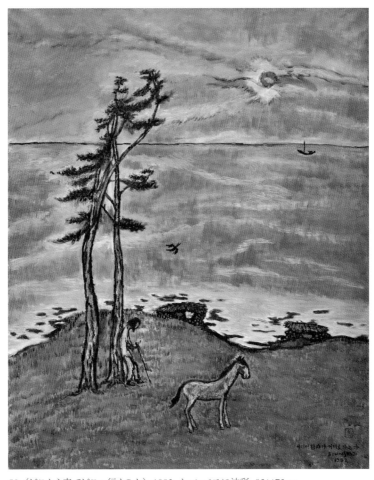

59.〈どこから来てどこへ行くのか〉、1982。キャンバスに油彩。92×73cm。

60.〈旅立つ舟〉、1991。キャンバスに油彩。32×41cm。

61.〈済州の海1〉、1991。キャンバスに油彩。80.3×116.8cm。（上）

62.〈済州の海2〉、1991。キャンバスに油彩。112.1×162.2cm。（下）

の西帰浦に建てられた「奇堂美術館」である。「奇堂」は済州出身の在日企業家である康亀範先生の雅号から名付けられたものだ。康亀範先生は辺時志の母方の従兄弟で、康氏の父方の伯母が彼の伯母に当たる。康亀範先生は日本でゴム工場で成功して大きな財産を築いたのだが、富豪であったにも関わらず、非常に質素な暮らしをする人物であった。彼は辺時志が生まれて初めての個展を開いたとき、その知らせを聞いてやって来て支援を約束していたが、辺時志は世話になるのが気が重くてそれっきり会いに行くこともなかっ

63. 1988年に出版された『芸術と風土』の表紙。

た。康亀範先生は辺時志が済州に落ち着いたという知らせを伝え聞き、1986年に済州に飛んできて、辺時志が中心となって取り組む望ましい文化事業や記念事業について話し合った。

　そこで辺時志は美術館の建設を提案し、康亀範先生は快く承諾した。建物は康亀範先生が担当することにし、所蔵作品は辺時志が受け持つことになった。彼は同僚の画家たちを訪ね回りながら所蔵作品を収集した。地域社会の文化の発展のために市が管理・運営するのが望ましいという意見により、開館式の日に美術館を西帰浦市に寄贈し、彼は生涯「名誉館長」として迎えられた。

　奇堂美術館は市が運営する美術館としては韓国初のものであり、

64. 済州特別自治道西帰浦市南星中路153番ギル15にある奇堂美術館。

現在は七百点余りの作品を所蔵している。美術館の具体的な計画やマスタープランは彼が直接企画し、二階には自身の常設展示場も設けるなど、美術館としての容貌を備えている。このとき、日本の鹿沼グループ会長の息子が済州に飛んで来て、鹿沼グループが建てた美術館に寺内萬治郎と辺時志の常設展示室を設けたいので、50〜100号の大作二十点が欲しいと提案した。彼は光風賞受賞作である〈ベレー帽の女〉などと済州の風景などの十一点を持ち帰ったが、提案した二十点を満たすことはできなかった。

　1991年に済州大学を定年退職した後は、主に50〜100号以上の大作中心の創作に没頭した。彼の画布には、停止した画面と躍動的な画面が共存している。1970年代以降、済州に定住しながら彼が発見した色調である黄褐色のオンドル床の油紙の色は、もはや彼の思想となった。彼は古稀記念展（1995）の後、彼が創立した「新脈会」と「以形展」の世話をする傍ら、彼が名誉館長を務める奇堂美術館のアトリエと西帰浦のマンションを交互に行き来しながら作品制作に没頭した。

　1995年の「済州時代」二十年を決算する古稀記念画集『嵐の海』を一瞥してみると、済州に落ち着いた後の、その風景を媒介とし

た人間の生と歴史に対する覚醒は、彼の美術世界を複雑なものから単純なものへ、写実主義的なものから象徴主義的なものへ、形状から本質へと変貌させてきたことが確認できる。黄色い光と風でいっぱいの海は、単に平穏な風景以上のものとして描かれたのである。それは、人間の存在の蕭殺たる生と歴史を絶え間なく再生産している土台であった。また、現在の暮らしと意識の世界を強烈に制約するものでもあった。息子と娘の三人きょうだいは『嵐の海』に捧げる献辞の中で、

65. 自画像彫塑。1991。ブロンズ。21×21×31cm。奇堂美術館。

　「…哲学と現実の間において純粋な芸術の魂をあれほど長い間燃やしながら到達した天地玄黄の作品世界。太初に空は上にあり、その色は黒く、地は下にあり、その色は黄色かった。さらに、両者は区別することができない混沌と神秘で満たされていた状態であっただろう。黒線と黄色の背景によって単純化された画布の中に、道なき道を行かねばならぬことに疲れたようなひ弱な人間の姿を形象化することにより、あなたが描き込もうとしたものは何だったのだろうか。

　それは、社会が科学的に発達すればするほど段々と委縮して疎外されてしまう、ゆえに人はまるで悲しむために生まれたように感じ

66. 古稀展にて妻・李鶴淑女史と共に、1995。

させる、この世界に対する対決の意志ではないかと思う。あなたは、私たちが生きていく中で経験するあらゆる挫折と苦しみ、誰とも分け合うことのできない絶対的な孤独など、そんな隠したい弱さを持つ内面を果敢にさらけ出して見せることで、私たちに自己を肯定させ、世との対決を再び模索させたのではないだろうか」、[32] と自問している。

〈嵐の海〉の連作は半数が50号から100号に上る大作で、海と丘、樹木と人物の髪などから、吹きすさぶ風が画家の内面的彷徨と絶望の深淵を形象化している。一方、〈済州の海〉の連作に続く諸作品においては、風は静まり、穏やかなる平穏な心のような静かな波の中にある種の予感をいっぱいに秘めている。それは、待ち望むこと、出会い、別れ、死のイメージに触れている。カラスの群れの乱れた飛翔は不吉な予感を示し、それは、生の連続性の中から把握されているように見える。〈待望〉は、彼が死を不安ではなく、もうひとつの世界に対する希求として見つめていることを現している。

彼は、嵐の連作以降にまた別の一つの実験的創作を始めた。それは、極度に節制されて単純化された構図としての終結となる「墨

絵」である。彼が久しく前から、おそらく西洋画を描きながらも心のどこかの片隅に抱いていた水墨への郷愁が再び作用したのであろう。彼は、すでに長らく前から、暇あるごとに水墨淡彩に対する強い執着を覗かせたことがあるが、これは、最大限に単純化されたテーマの展開、黄褐色調と黒い筆線の他には極めて限定された自然的色調の補完によって自然を濃縮させた作業を、より極大化させた方法であろう。この頃の彼の墨絵は、瞬間的に対象の中心を捉え、たった一度の運筆による、駆け抜ける敏捷性と果敢性と省略法を併せ持っている。まるで、詩書画一体思想の精神世界である文人画的特性がにじみ出てもいるのである。これは、彼が会得した自己節制のもう一つの表現と言わざるを得ず、それは、黄褐色の背景色と乾いた墨線の済州時代からすでに予告されたものであった。彼はあるエッセーで、

「自然科学的見地からの形態的未完成は、東洋画においては決して未完成ではない。対象の正確な描写から次第に不要なものを消していく作業こそが、対象に観念上からアプローチしていく方法だとみるのである。雑多なディテールから超脱して対象の精髄のみを果敢に表出し、主題的なものだけに集中する線の筆勢に気韻生動の妙があるというのが唐代の画論であった。一枝の竹に全宇宙の神韻を表象したものこそが、完成の極致と呼ばれるのである。

このような観点から、東洋と西洋の芸術理念は非常に対照的である。西洋の古典的な芸術理念が「再現」にあったとすれば、東洋のそれは「表現」にあった。このような東西文化圏の理念の違いは、

67.〈海辺2〉、1996。キャンバスに油彩。17×21cm。

長い時を経る中で美術史にそれぞれ独自の伝統を形成した。「再現」は現象的物事の自然な描写に従うが、本来はイデアを反映させようとする努力であって、必然的に神的な超越者を目指す意味があった。「表現」の場合は、自然と宇宙という対象に表現主体である画家自身の人生の理念や価値または情緒を主観化し、主体的に自身の姿を投影する。

　表現であれ再現であれ、これは、どちらも描写が個人の必然的な実存の神秘に関するものであると言わざるを得ず、芸術は、だからこそ、その制作理念において存在の神秘を直接の相関者として導いていくものではないだろうか」[33] と述べ、西洋画の再現的特性と東洋画の表現的特性について言及している。これには、自然と宇宙に対する表現主体としての画家自身の自意識がよく現れている。「雑多なディテールから超脱して対象の精髄のみを果敢に表出し、主題的なものだけに集中する線の筆勢」に、彼は、墨絵を借用してみたのである。

　辺時志の済州以降の絵画的文脈は、濃い黄土の色調とよりはっきりした記号と象徴、そして画面を利用して自身の内面的なメッセージを伝えようとする意志が現れた多彩な表現的技法が強化される過程に要約される。この頃の新聞と雑誌は、彼の絵がサイバー時代

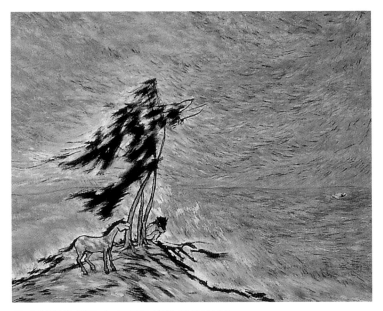

68.〈嵐の海1〉、1990。キャンバスに油彩。80.3×116.8cm。

〈嵐の海〉の連作は50号から100号に上る大作によって構成されている。
かつての静態的で温かみのあるトーンが、丘に押し寄せてぶつかる波と風の渦に急変する。そして、存在に対する画家の内面的彷徨と絶望の深淵が激しいタッチの筆遣いによって形象化され、原始の風が荘厳な律動によって画布を覆っている。

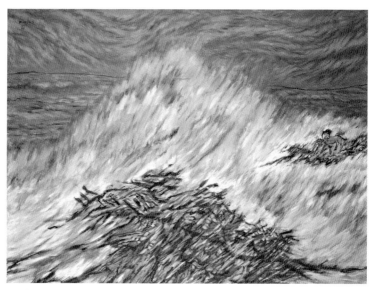

69. 〈嵐の海2〉、1993。キャンバスに油彩。112.1×162.2cm。

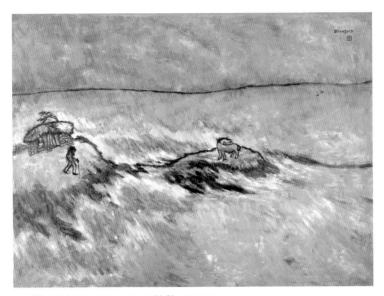

70.〈嵐の海3〉、1992。キャンバスに油彩。91×116cm。

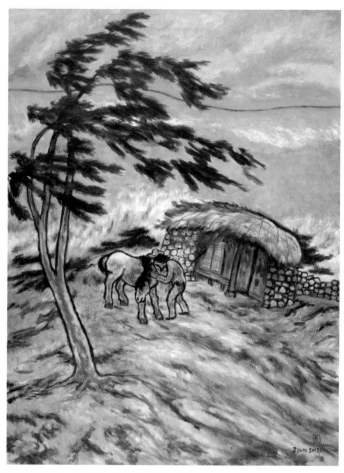

71.〈嵐の海4〉、1993。キャンバスに油彩。130×97cm。

72.〈嵐の海5〉、1993。キャンバスに油彩。91×116cm

73. 〈嵐の海6〉、1993。キャンバスに油彩。91×116.8cm。

74. 〈追慕〉、1995。キャンバスに油彩。22×27cm。

75. 〈荒れた海、濡れた空〉、1996。キャンバスに油彩。130×162cm。

76.〈嵐の海9〉、1990。キャンバスに油彩。91×116.8cm。

のギャラリーを率いていることを指摘し、これは、彼がこれまで取り組んできた創作活動の方向とその頂点が、ついに普遍性と世界性を獲得することになったことを物語るものである。この頃のマスコミは彼を、「世界的な画家と肩を並べる韓国初の画家」[34]だと紹介している。これは、時間と空間の制約の中でのみ成り立っていた従来の「画廊」の概念が崩れ、同時多発的に流派と理念と方法を検索できるサイバーギャラリーが成し得た成果と言うに足る。今や、現代美術は検索され始めた。地域的権威や一時的な声価から抜け出した場所で評価されて言い値が付くようになり始めたのである。

　世界の画壇へと進出している最近の辺時志の絵画の意味は、単にサイバー空間の商業主義の一環であるのか、それとも、非西欧地域の美術に対する好奇心の現れなのだろうか。辺時志の絵は明らかにこの二つのどちらも拒否する場所に立っている。近代美術百年の歴史をヨーロッパ、アメリカ中心の西欧美術とアジア、アフリカ、南米を中心とする非西欧美術に大きく分けて見るとき、最近のこのような一連の変化は注目に値する。西欧の美術を仰ぎながらそれを追い掛けた従来の美術史に一大変化が訪れたのである。韓国近代美術史もやはり、西欧的なものと伝統的なものとの対立の歴史に違いなかった。これは、美術分野のみならず韓国文化全般に跨る共通の悩みであった。

　生半可な西欧追随のモダニズムも、慣習に縛られた権威主義も、芸術的偏見も、今では世界の人々が共に観るサイバーギャラリーに

77.〈揺れる水平線〉、1997。キャンバスに油彩。61×72cm。

おいて検証されるようになったのである。受容と抵抗の分かれ道において、自己の芸術的アイデンティティーを見つけることの至難さは、彼の大阪－東京－ソウル－済州と続く巡礼者としての芸術的探索の過程が如実に物語ってくれる。辺時志の画業五十年の生涯は、画壇の中心から一歩退いた所で、孤独に、しかし孤高に立っていた。そして、彼ははじめて黄褐色の嵐の中に立つ自我を「発見」したのである。

　韓国現代美術史のアリバイはようやく検証され始めた。辺時志は日本の官学アカデミズムの正統美術から出発し、早くに「彼の絵を認めるならば大御所が怪我をする」という不吉な(?)称賛から出発し、ついに「光風会」光風賞最年少受賞の記録を打ち立て、今やインターネットのサイバーギャラリーで世界の舞台に進出した。この事実が画家としての彼の才能と業績の全てを物語るものではないが、しかし、これは韓国現代美術の歴史において記録的なものであることは明らかだ。

　辺時志は背が低く、ベレー帽を端正に被って杖を突いて歩く。顔は全体的に広くて丸みを帯びており、表情は澄んでいて、声は少年のように訥弁であった。彼が歩く度に頭の上のベレー帽は一定の角度で左右に揺れ、杖を突いていると言うよりは杖が彼にぶら下がっているように見えた。歩くのが遅くないからだろうか。彼の足取りは不思議なほどに断固としていて節度があった。話下手なので初めて出会った人は彼の長い日本生活のせいかと考えたが、彼は元々、初

78.〈嵐の道〉、1995。キャンバスに油彩。60×72cm。

79.〈どこから来てどこへ行くのか〉、1992。キャンバスに油彩。72.7×90.9cm。

辺時志のテーマと構図の典型性がよく現れている作品である。杖を突き腰の曲がった姿で風景の中を歩いているこの旅人は、もちろん画家自身のアナロジーである。

山を中心に置き、漂う舟と一軒の草葺きの家、遥より歩いてきた男を一直線上に置き、それらを一点の記号として遠景処理した。

それは、単に眺める風景ではなく、自伝としての風景であることを暗示する。

風景の主体としての画家の孤独感が、存在に対する宇宙的憐憫として広がっている。

122

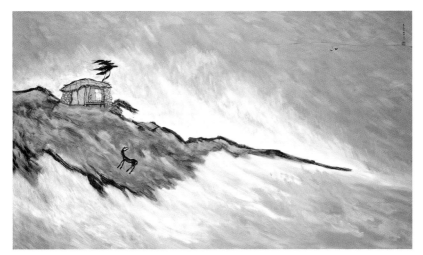

80.〈台風〉、1993。キャンバスに油彩。197×333cm。

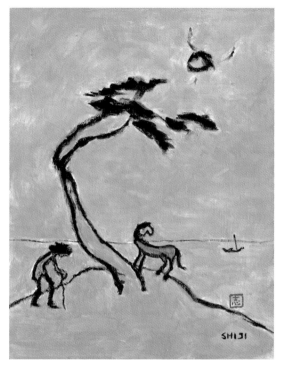

81.〈天に上ろうとする木〉、2003。キャンバスに油彩。41×32cm。

めから処世術などとは無縁の天真爛漫な人物であることは明らかだった。彼は人々の前では多少あがったようであり、テレビにとぐろを巻いた青大将が映ると顔を背けた。こんなとき、彼はまさに子どものようであった。

82. スミソニアン博物館に展示されている辺時志の作品。2017。

しかし、時間が経つにつれて人々は、実は彼の語気には口下手を装った卓越した論理が隠されていることを知り、青大将一匹でさえ真っ直ぐに目を向けられない弱い心性の中には暴風雨と荒波が共に起こっていることを見、一方に傾く彼の足取りから譲れない自身の芸術世界に対する徹底した執念の歩みを見ることになるのである。済州ー大阪ー東京ーソウルー済州と続く彼の芸術の求道的巡礼の道には、彼の黄土色の思想が形成されゆく過程が密に存在することを知ることになる。

彼の黄土色の思想は、ひとつの絶頂を成した。それは彼の世界観となり、至純な造形美として誕生した。顔に吹き付ける風が人間に知恵を与えるとの箴言があった。風は神話の最も古い形の一つであり、嵐は古い英雄叙事詩のあらすじを成す要素であり、また、これ程関心と恐怖の対象となるものはない。ゆえに、彼の画布に起こる波と風から、私たちは生の畏敬と現存在の試練を共に目にするのである。

彼は自然の中における人間の実存的地位を見つめる宇宙的憐憫、達観と諦観の世界を形象化するある種の高みの境地に至ったようである。辺時志の絵のように、芸術と風土、地域性と世界性、東洋と西洋が共に出会うという、珍しくも貴く大切な例を示す前例はまだない。

　2013年6月。西帰浦から二カ月前に高麗大学安岩病院に移送され、四十年ぶりに初めて二カ月間家族と共に治療の時を過ごした後、享年88歳であった。西帰浦のアトリエに掛かっていたキャンバスの絵具は、まだ乾いてもいなかった。それまで四十回以上の個展を開いたが、彼の芸術は常に模索であり、出発であった。済州ー大阪ー東京ーソウルー済州と続く彼の人生の軌跡は、一芸術家の求道者的巡礼に違いなかった。彼が自発的孤独の中で描き上げた作品の中から、米国・スミソニアン博物館に東洋の画家としては唯一、彼の作品二点が常設展示され、最近になって故郷に帰ってきており、彼が生前に残した油絵、水墨画、彫刻、版画など1300点余りの作品は、建設の話し合いが行われている記念館と美術館に所蔵される予定である。

註

1. 幼い頃の彼の名前は「時君」であった。日本では子どもの名前の後ろに「君」を付けて呼ぶが、周りの子どもたちから「時君君」とからかわれたため、父親が船に乗って故郷まで戻り、戸籍上の名前を「時志」に変えた。
2. 具本雄、「朝鮮画的特異性」『東亜日報』、1940年5月1、2日付
3. 「文展」の洋画を支配していたのは、白馬会系列の外光派画風と太平洋画会系列の写実主義画風であった。このうち外光派画風を追求していた白馬会が1911年に解散し、翌年にその後身として光風会が結成された。
4. 李仁星は「光風会」入賞に大変なプライドを持っていた画家であった。帰国後のある日、ソウルで酒に酔って帰宅中に警察の臨検に引っ掛かって口論となった。このとき彼は、日本で成功して帰還した画家を知らぬのかと警官を酷く責め立てて侮辱した。派出所に戻った警官は激昂して李仁星の家まで尋ねて行き、拳銃で彼を殺害した事件は有名である。
5. 『産業経済新聞』、1951年7月26日付
6. 『読売新聞』、1953年3月20日付
7. イ・ゴンヨン、「『済州風景画』を通じて得られた世界性の獲得」『宇城・辺

時志の人生と芸術』、芸脈画廊、1992。

8. コ・ヒチャン、「辺時志の済州風画連作に関する研究」、檀国大学修士論文、1994、p.8.

9. コ・ヒチャン、「辺時志の済州風画連作に関する研究」、p.9.

10. 趙炳華、「第4回油絵回顧展」『京郷新聞』、1958年5月21日付

11. 呉光洙、『韓国現代美術史』、悦話堂、1995、pp.150-151.

12. 辺時志、「夢見る人生は美しい」『人生と夢』、1998年11月、p.106.

13. 呉光洙、「今月の展示会」『新東亜』、1977年4月、；呉光洙、「辺時志の芸術」『宇城・辺時志画業五十年』、宇石、1992、p.148参照。

14. コ・ヒチャン、「辺時志の済州風画連作に関する研究」、p.10.

15. 辺時志、「風土の美」『新東亜』、1976年2月

16. キム・ヨンサム、「済州との出会いは運命だった」『月刊朝鮮』、1995年7月

17. 『月刊朝鮮』、1995年7月

18. 元東石、「済州島と辺時志の芸術」『宇城・辺時志画集』、1986、pp.163-164.

19. 宋尚一、「原体験への巡礼」『辺時志済州風画集』、ポプテガン、1991。

20. イ・ゴンヨン、「『済州風景画』を通じて得られた世界性の獲得」、p.116.

21. 『東亜日報』、1985年12月20日付

22. 呉光洙、「辺時志の近作－激浪の構図」『宇城・辺時志の人生と芸術』、p.114.

23. コ・デギョン、「宿命の済州の海を描いてきた」『済州日報』、1995年6月17日付

24. Renato Civello, "La Corea all' Astrolabio," *Secolo d'Italia*, 1981. 10. 21.

25. 『済州日報』、1993年9月1日付

26. 辺時志、「風土の美」。

27. 李亀烈、「済州島に帰着した異色芸術」『宇城・辺時志画集』、p.167.

28. 『済州日報』、1995年1月1日付

29. 李秀翼、「黒い抒情—辺時志の済州風画集から」『現代詩』、1990年2月

30. コ・ヒチャン、「辺時志の済州風画連作に関する研究」。

31. 辺時志、「夢見る人生は美しい」、p.107.

32. 「まえがき—古稀記念画集出版を迎えて」『嵐の海』、1995。

33. 辺時志、「再現と表現」『芸術と風土』、悦話堂、1988、p.32.

34. 『済州日報』(1997年6月4日付)と美術専門誌月刊『アート・コリア』
(1998年12月)は、本格的なサイバーギャラリー時代を開きつつある辺
時志を「世界的な画家たちと肩を並べる韓国初の画家」と紹介してい
る。

芸術と風土

我が美学のアフォリズム

辺時志

線・色彩・形態に関する作家ノート

1

　美とは、人によって、地域によって、時代によって違うものである。それは、互いに相反するものであったり矛盾して見えるほどに多様な違いを現わす。しかし、この全ての違いを無視すれば、我々が向き合うことになる美の根源について、取り敢えず二つに分けてみることができよう。我々が森羅万象の中から発見する美と、創造する美がそれである。

　発見する、つまり見つける美と、創造する、つまり創る美の間にはどのような違いがあるのだろうか。人々は森羅万象の大自然の中に漠然と美があるとは言わない。一つの風景、一つの名も無き草花は、それが風景であり花であるがゆえに美しいのではなく、それなりの線と形態と色彩の調和がもっともらしいがゆえに美しいのである。絵画や彫刻、音楽や文学に描写される美も同じである。物事がそれなりに美しいと言うのは、美の種類よりは美の意味によるものである

だろう。悲しい姿が悲しく、寂しい笑顔が寂しく彫刻されること、朗らかで人間味溢れる個性ある人物を描写した小説の中から、我々はそれなりの個性的な美を発見するのである。鑑賞する側と制作する側の両者が、ある意味では美に共に参加しているという点で、美の創造と発見は究極的に同じ行為だと言える。

2

全ての時代にわたって、美とは感性的または直観的に捉えられる精神の価値である。したがって、美とは、知るものではなく感じるものである。美についてのどんな詳しい解説も、それは美の条件であって美そのものではない。しかし、今日の我々は美そのものを感じるよりも、それに関する解説や、それに関するストーリーのほうに興味を感じている。美の本質とは、感動なしには到達できない所にある。解説や説明や分析や評価は、追求すればする程、美の本質から遠ざかる。美とは、認知の対象ではなく感覚の対象である。

3

画家が描く自然は風景や静物はもちろん、人間と動物全てを含む。自然を写生するということは、単なる色彩や形態の視覚的性質を模することではなく、描写せんとする対象の本質的意味や美に到達しようとすることである。形態の美と自然物の意味を同時に観照するということは、知ることと見ることに関与する。壁に掛かったモナ

リザの手が魅惑的なのは、それが美しい婦人の手であるということを「知って」いるからである。

　ある対象に関する知識が多いと、その対象を直接見て感じるときに連想が伴う。だから、その知識から来る興味が補われる場合が多い。モナリザの「微笑み」に関する幾つかのエピソードがある。彼女を描く際、レオナルド・ダ・ヴィンチは常に可笑しなジェスチャーをしてみせたという話があり、また絵を描いている間は楽師を呼んで音楽を演奏させることで彼女を楽しませたという話もある。絵を観る人は、このような情報によって絵を観ること以上の興味を感じることができるが、しかし、これは真に絵を鑑賞することではなく、作品の本質とも関係のないものである。しかし一方で、石造りの建物が無限の重量を持っているものとして我々の目に見えることは、それが石であるという先入観のためであろうか。ならば、硬くて冷たい大理石の裸体像は何故、どのような知識によって柔らかい肉体に見えるのだろうか。それは、線の方向や表面の広さなどによる視覚的性質のためであろう。

　石造りの建物の石は、勿論目に見える重量であって、実際に手で体験するもののような重量ではない。目に見えるものは、どこまでも視覚的である。しかし、我々がある石の重量を知っているとしても、それは、石造りの建物の重量とは比べ物にならない程に軽いものである。このような体験を根源として、大建築の重量を想像することになるのである。

4

　ルーベンスやゴヤあるいはルノワールを見ていると、我々はいつもその形態と色彩に隠された柔らかさの中に惹き込まれるものである。樹木や岩石や金属などのものさえも、絹や花びらに手で触れたときのように、その感覚は柔らかく柔軟である。目に見えて触れるもののように確実な感覚はない。しかし、このように「描かれて」いる樹木や大地や岩石から、実物よりももっと柔らかい触感と柔軟性を感じるのは何故だろうか。美的感覚または感覚的な美こそが、物事と芸術を繋ぐ基本的な情緒である。

5

　一つの美的対象は、ただ一つの純粋な視覚の対象としてのみは存在しない。花や机は色彩と形態から成っているが、一方で、それは草と木から成ってもいる。美的対象から感じることになる視覚的意味は、このように、他の何らかの経験に由来する意味と結び付いている。一個の菓子を真実に美しく見る人は、そこに香りと味を追求しない。色彩と形だけがそれを美しく見る基準になるだろう。

　我々の美意識が色と形以外のものに移動するとき、我々はすでにその物を純粋に見ようとする態度から抜け出す。菓子が審美の対象から食欲の対象に移ったとき、我々は視覚ではなく味覚を考えているのである。視覚的対象に味覚的衝動が入り込む瞬間、菓子が持つ特殊な味覚の意味が始まるのである。それは、過去の経験による記

憶としての味覚的立場へと移動することを意味する。一個の菓子を見て食べたがる欲求は、色と形態の美を離れ、他の意味を意識させるように要求するのである。

6

　フラ・アンジェリコの〈十字架のキリスト〉が、単なる芸術的立場からよりは宗教的立場から描かれたという事実は意味あることである。芸術とは、感情的経験を喚起させることを目的とする価値の描写である。このときの価値とは、単に美的だと言えるもの以外に倫理的・宗教的・愛国的・道徳的理念などが含まれもする。

　神秘的な奇跡、一つの出来事も、それを自然の対象として見ることができる限り、それは視覚の対象である。それを見ることのできる限り、絵を描く画家の立場では、神秘的な奇跡やそのような自然景観を見たからと言って、神を信じる信徒のように見えない神を信じるのではない。絵画の世界は、信じたゆえに成立する世界ではなく、見えたために見ることができた世界である。絵に描かれている奇跡を理解することにおいて、人々は聖書から得た情報に基づいて、絵に描かれている光景の前後を初めて理解することになるだろう。こうすることによって、何らかの宗教的経験を得ることになるかも知れない。

　絵画で描くことができるのはただ絵画的なもの、つまり、視覚的意味のものだけである。しかし、しばしば宗教的経験を持つ人々によっ

て「絵画が本質的意味において色と形態の視覚的側面のみから扱われているとしても、絵を観る人も人間であるゆえに単に目だけで見はしないだろう」とも言える。この場合は、絵に関する情報や知識によって宗教的立場から信じて崇拝できる場合である。東西の宗教画は、その多くが鑑賞物としてよりは教化したり信仰心を高揚させる目的で描かれた。

　絵画に道徳的・宗教的・社会的理念などの意識が結び付けられるのは自然なことだが、それらはみな芸術独自の領域を侵さない、従属的関係ではない相互依存的または相互補完的な対等な関係において互いの領域が存立することになる。神は芸術家にとっては見えるために存在し、信仰者にとっては信じさせるために存在する。

　7

　物事を眺めたり音を聞く感覚的体験は、我々をして芸術作品の創作を鼓舞させる動機的機能を果たさせる。絵を描くということは、ゆえに、単なる指の運動だけでなく、描こうとする意志とそれを形象化せんとする美意識が前提となる行為に他ならない。

　我々の前に置かれた一つの風景がそれぞれ異なって見えるのは、その風景が様々な姿をしているからではなく、それを見つめる人が複数いるからである。一つの風景は、ある人にはその人だけが見ることのできる風景であり、その人以外には誰も見ることのできない世界となる。それは、その人だけの形態と色でキャンバスの上に

再創造される。現実に存在する自然とキャンバスの上に描かれた自然はもちろん異なる。それは風景と物事、人間と世界に対する画家の芸術的・理念的解釈であり、自身の人生の方法の一形態である。

　シャルル・バトゥーによると、芸術は人間のために人間がつくり出したものであり、その第一の目的は快楽にあると言う。自然には極めて単純で単調な快感しかないゆえに、芸術家はそこに快楽を適当に、事情によって精神を吹き込みながら、新たな芸術的秩序を創造する。このときの芸術家の努力は、自然の最も美しい部分を選択してそれをより立派に、自然そのものよりもさらに完璧に、より自然に表現しようとするものである。芸術は自然を模倣するが、それを複写しない。

　美術は自然を模倣しつつも、物事と対象を選択する。ここにおける選択とは、対象を並べることではなく、画家の美意識の表出方式である。「あるもの」よりは「あるべきもの」、「特異な一つ」よりは「平凡で一般的なもの」── 言わば存在よりは当為に、特殊よりは普遍・永遠に模倣の本質がある。模倣は、それゆえ、コピーではなく創造の精神である。

8

　芸術は広い意味で技術の一種であり、その語源は古代ギリシャ語の「テクネtechne」に由来する。しかし、何かが技術的に制作されているからと言って、それが即ち芸術であり得るだろうか。ツバメが巣を

つくる驚くべき技術を見ても、それを芸術とは言わない。

　このように、単純な意味の制作物と芸術を区別するものは何であろうか。ギリシャの人々は、それについて、特に人間の力、それも実用的な効用の価値を離れた、独自に完結した精神的価値を持つ制作能力を、単純な技術と区別した。

　とりわけ今日になって、美的作品・絵画・彫刻・音楽・詩などを形成する人間の創造活動やそれに伴う成果を芸術と称するようになったのだが、このときの創造の意味はそれぞれ異なる。それはつまり、自然では自発的なものであり、技術や知識では概念的なものであり、芸術では直観的なものである。このような芸術創造の根源として想像力、遊戯衝動、模倣衝動、表出衝動などの心理的・情緒的動機が作用する。

　一方、芸術は芸術家の創造意欲によって絵画・建築・彫刻・詩・音楽などに分類されており、その存在様式も空間的なもの、時間的なもの、または媒体が何であるかによって別々に分類されもする。芸術媒体の多様化に伴い、このような傾向は現代に至ってより拡大しており、これに伴って技術が益々発展するために、古代とは異なる意味で芸術と技術との和解的関係が築かれつつある。結局、芸術自らの物質現象または物質の条件は、人間によって、そして人間と共に変化させていくものと言えよう。

9

　芸術とは、人間の意図的な自己表現の精神活動であるとも、目に見える対象から受ける情緒と感受性を露にする精神活動であるとも言われ、また、ある人は人間の人生に対する自分なりの独特な解釈の方便であるとも言う。しかし、このような芸術の理解には一つの弱点がある。それは、自己表現が必ずしも芸術ではないという点である。自己表現、つまり感情の表出や個性の発揮が芸術創作の主な目的であり意味であるなら、夫婦喧嘩も一種の芸術になり得る。夫婦のどちらか一方が興奮のあまり皿を投げ付けたとしよう。その割れ方が人それぞれ違う。興奮して投げた者のそのときの感情は外在化し、そこに彼の個性が現れるが、それこそが楽しい自己表現ではないだろうか。このような意味でジャクソン・ポロックは芸術家であると言えたが、しかし、彼はこのような創作活動上の限界から自殺してしまったのではないだろうか。

　アクション・ペインティングでは、自らの感情の流れに沿って自由に手を動かして自己を表現する。夫婦喧嘩やポロックのそれは、こうした点で似ている部分が多い。このようなものは表現上の何らかの拘束、例えば写生や様式や規則などの拘束が少なければ少ないほど、表現の自由、言い換えれば自己表現の分量と方式はそれだけ増大するのである。

10

　ギリシャの彫刻や陶磁器に描かれている絵画は、線と色彩が非常に鮮明な視覚的造形芸術であり、理想的典型として完成したイデアをできる限り物質の世界に再現しようとする彼らの努力の痕跡を如実に物語っている。このような再現としての模倣は、ギリシャ時代以降、西洋芸術において長らく美学上の原理となった。

　しかし、プラトンは、哲学者ではなく芸術家たち、特に詩人や画家は一種の神懸かり的な状態で創作をするため、むしろ真理から人の精神を遠ざけると言った。真理とは人間の理性的状態からアプローチできるものであるのに、詩の叙情的要素（神懸った状態）は人間の理性を曇らせて結果的に真理にアプローチすることを妨害すると言ったのである。また、詩人という模倣者は模倣の対象をよく知らぬ存在だとも言った。例えば、神様がイデア（真実）を創造したなら、大工はこのイデアを模倣してテーブルを作り、画家はこのテーブルを模倣して絵を描くのであるから、イデアの影だけを追い掛ける存在だと言うのである。

　このような詩人・芸術家追放論は、彼の弟子アリストテレスによって修正批判され、模倣の理念が肯定的に継承・発展した。時代の流れにつれ、模倣の価値は再現したり、再現する対象の「再現的真実」となり、これが即ちリアリズムの中心的観点であった。このような意味で、ベルメールの正確無比のヴェネチアの風景画といった作品を今日再び試みるならば、写真が一般化した現代社会において果

たしてどのような意味があるのだろうかと思う。

　今日の芸術は、従来の古い再現論に対する絶え間ない反省と模索と脱却と実験を通じて、自分だけの新たな理念を追求せねばならないであろう。

11

　自然科学的見地からの形態的未完成は、東洋画においては決して未完成ではない。対象の正確な描写から次第に不要なものを消していく作業こそが、対象に観念上からアプローチしていく方法だと見るのである。雑多なディテールから超脱して対象の精髄だけを果敢に表出させ、主題的なものだけに集中する線の筆勢に気韻生動の妙があるというのが唐代の画論であった。一枝の竹に全宇宙の神韻を表象したものこそが完成の極致と呼ばれるのである。

　このような観点から、東洋と西洋の芸術理念は非常に対照的である。西洋の古典的な芸術理念が「再現」にあったとすれば、東洋のそれは「表現」にあった。このような東西文化圏の理念の違いは、長い時を経る中で美術史においてそれぞれ独自の伝統を形成した。「再現」は現象的物事の自然な描写に従うが、本来はイデアを反映させようとする努力であって、必然的に神的な超越者を目指す意味があった。「表現」の場合は、自然と宇宙という対象に表現主体である画家自身の人生の理念や価値または情緒を主観化し、主体的に自身の姿を投影する。

表現であれ再現であれ、これは、どちらも描写が個人の必然的な実存の神秘に関するものと言わざるを得ず、芸術は、だからこそ、その制作理念において存在の神秘を直接の相関者として導いていくものではないだろうか

12

絵画芸術の土台は造形感覚である。形態と色彩の統一と調和こそが、それが構想であれ抽象であれ関係なく、我々の美的快感を高揚させる。それは、芸術の形式と技法とジャンルによって多様な情緒と審美的慰安を与える。創作者の立場から見るとき、それは物事のより本質的かつ中核的な形態とイメージに近づこうとする努力の所産であり、それを追求するための自分自身の芸術家的良心との和解の結果である。

絵画芸術において感性的に知覚される要素は、形態または色彩以外のものは無いように見える。色彩と形態が何らかの調和と比率によって配列されたとき、我々はそこから快感を覚える。反面、その配列やバランスが形成されることができなかった場合は、無関心または不快感さえ覚えるに至る。これは、人の肉体と精神のバランスに喩えることができよう。画家は、このように色彩と形態により統一と調和を創り出すことによって我々を楽しませようとする一人の神の下手人である。

芸術とは、「楽しくする形式」を生み出そうとの試みである。

13

　アヴェロエスは、芸術における二重の模倣作用について述べている。例えば、画家は手と精神を以て形態を表現する一方で、精神の中のみで行う一種の模倣作用があるというのである。人間は誰もが本能的に模倣の傾向を持っているが、しかし、手を以て実際に芸術品を創るのはごく稀である。絵の中では白黒で描写されたものであっても、実際の白かったり黒かったり黄色い髪と肌色のイメージを知覚し、その類似性を見るのである。このとき絵の前に立った鑑賞者の精神に模倣作用が求められるのである。模倣とは結局、想像力に関連する人間の創造的精神である。

14

　芸術に関する理論的反省を初めて完成して自己実現を成したのは古代ギリシャ時代であった。このとき、光に喩えて真理は太陽のように美しいものだと言われ、これが人間の生活上の理念となった。光はそれ自体として美しいものでありながら、同時に物事の形態を明確にしてくれる条件を持っている。このような明確な形式ないし現象を尊重するギリシャ人の基本的な思考から、彼らの芸術思想は予告されていたのである。

15

　水壺を肩に載せて水辺に立つ若い女の裸体像〈泉〉は、アングル

の代表作の一つである。理想的な身体的均衡と白く透明な肌の色、甘美で愛らしい表情は、この裸婦の清らかな印象を増し加える。

　ドラクロワが色彩によってであったなら、アングルは形態によってその美の極致に達した人物であった。形態に対するアングルの基本精神は、次のような発言によく現れている。

　「真実によって美の秘密を発見しなければならない。古典は創作されたものではなく、知っていることに過ぎない」。

　そして、彼は次のように教えた。

　「モデルに対しては大きさの関係をよく観察せよ。そこには全体の性格がある。線または形態は単純であればあるほど美しい力を持つものである。皆さんがそれを分割すればするほど、それだけ美しさが弱まる。なぜ、人々はより大きな性格を捉え出すことができないのだろうか。理由は簡単だ。一つの大きな形態の代わりに、三つの小さな形態を作ったからである」。

　また、アングルは安定した構図の中の運動を捉えてそれを性格化しなければならないと主張し、実際に彼の有名な〈グランド・オダリスク〉は、横たわる裸体の形態の律動の美を強調するために、意識的な一種のデフォルマシオンを加えているのである。

　ドガが少年時代に観て惚れたという〈浴女〉では、完全に観衆に対して背を向けて顔の表情を隠している一人の女の裸体を示しているが、これは形態に対するアングルの美学的基準をよく示している例である。この作品はルーヴル美術館に展示された後も、形態の

単純さゆえに多くの人々に疑いの念を抱かせた。今日の抽象主義を、アングルはすでに当時我々に予言していたのである。まるでドラクロワが色調分割で印象派の先駆者となったことと同じように。

「線を学びなさい。そうすれば君は立派な画家になるだろう」。

青年ドガにアングルはこうアドバイスした。アングルのこのような絵画的精神は、まずドガによって継承され、そして印象派に深い影響を与えたのである。

16

ドガの〈浴盤〉、〈髪を梳く女たち〉、〈浴槽に入る女〉などの連作を観たルノワールは、単純ながらも力強い表現に感銘を受け、「これはパルテノンの断片のようだ」と驚きを表現した。創作技術上の問題について論理的・体系的に論じたことが稀ではあるが、いつか彼は人々に言った。

「私は若い人たちのために、こんな研究所を開設してみたいと思っている。一階には生身のモデルを使う入門者の教室があり、二階以上はモデルなしで描く教室である。上に行くほど上級クラスとなる。最上級の学生が生身のモデルを参考にするためには、最上階から下に降りて来なければならないのである。この学校を卒業した後には、すでに立派な画家になっているに違いない」。

このような練習法は、実はドガ自身が実行していたものである。多くの場合、モデルを直接描かずに長い間眺めながら頭の中に十分

に記憶し、そして、描いたのである。デッサンについても彼は言った。「デッサンは形態ではない。形態を見る方法である」。

17

形態の問題に関しては、ルノワールもまたアングルを一つの典範とした。彼は、イタリア旅行中に彼の後援者であったある夫人に次のように語っている。

「…私はナポリの美術館で十分に学んできました。ポンペイの画家たちの作品は、様々な点でとても興味深いものでした。私は信じています。アングルが言った、大きさを獲得しなければならないということを。そして、あの古代の芸術家たちの率直さです。これから私は、大きな色調valeurだけを見ることに決めました。細部的なものに陥っていては駄目だということを悟りました」。

印象派の画家たちは、何よりも色彩を重視して光の観察に注意を集中させたので、形態や線の問題には自然に関心が薄れていたのである。ルノワールは1881年、イタリア旅行中に古典から形態の重要性を学び、フランスに戻った後にアングルを見直すことになる。1880年から中盤期までのルノワール作品にはアングルの影響が露骨に現れており、純粋な形態の端整な作品が多い。この時期はアングル風のルノワール時代と呼ばれている。印象派以前の形態研究は、主にギリシャ彫刻を教本として集中的に描写することから形態の美を見つけ出そうとした。細部の形態に執着しようとする傾向はこのため

であった。「大きな形態を捉えよ」と語ったアングルの教えは、そのような感情や生命感を捉えようとするものであり、それは必然的に、形態の単純化に帰結する問題であった。ドガやルノワールは、これを徹底して守った人物であった。

18

　セザンヌこそは、形態に対して徹底していた人物であった。彼は自然への絶え間ない観察の結果として一つの原理を発見した。彼は、自然における全てのものを円筒・円錐・球体と見た。だから彼は、「今、単純な形態によって描くことができる方法を学ぶなら、容易に望むところに到達できるだろう」と言った。この言葉は彼の友人ベルナールに宛てた手紙の一節であるが、これがきっかけとなって後に立体派の出現を見ることになったことは有名である。セザンヌのこのような考えは、アングルの「大きな形態を捉えよ」の意味と結び付けることができるだろう。造形としての絵画の歴史は、中心的課題によって転換し、大胆な近代絵画の道に入ったのである。

　セザンヌは素描について、「純粋なデッサンとは一つの抽象に過ぎない。物事は色彩がある以上、デッサンと色彩の区別は不可能である」と言った。彼は、最後まで線よりは量感に重点を置いて色調を重視した。それゆえ彼は、「輪郭は私から遠ざかっていく」と言うほどに、自然における円錐と円筒といった単純化を試みた。合わせて彼は、林檎、花瓶、風景、人物などを対象としながらも、それぞれの固

有の形態や色彩よりは、それらの中に内在する共通の性質、つまり立体性や安定性を絵画的に抽象化しようとした。球形と方形の平面の相違点を越えて、単純にどのようなものとも共通し得る立体性を抽象化する形而上学的追求と言えるだろう。彼は広い表面を平らに塗ったときに平筆のタッチが画面に残ることを利用して、一個の長方形の色面と隣接する他の色面の間の飛躍的な変化の状態を温存しながら、それを並べて独特に描写し、従来のトーンの技術を取り除いたり単純化したり抽象化した。

立体派の形成はこのように始まった。「形態の単純化」とは、セザンヌにとっては対象物が何であるか以前に、それはすでに一つの抽象であった。

19

ゴーギャンは、形態の表出を線に依存した。セザンヌとは正反対の立場であった。彼は言った。「自然をあまりにも正直に描いてはならない。芸術は抽象である。自然を研究してそこに血を通わせ、その結果として慎重に創造しなければならない。それが神に到達できる唯一の道である」。セザンヌとは反対の立場にあった綜合主義者Synthétismeのエミール・シェフネッケルに宛てた手紙の一節である。彼は続けて、「一個の形態と一個の色彩はどちらが優位であると言うことのできない綜合である」と言っているが、その根本理念として彼の理想を原始芸術に置いたのである。

「真理、それは純粋な頭脳的芸術あるいは原始芸術である。それこそが、全てのものを凌駕することのできる博識の芸術である。我々に行き来するものは、全て頭脳に直接繋がっている。だから刺激が重複によって感動することになり、これは、如何なる教育によってもこの組織を破壊することはできないのである。ここから私は、高貴な線と虚偽の線を判定する。線は無限に到達し、同時に曲線は創造物の限界を示す」。

　ゴーギャンはまた、線や形態の象徴性を次のように指摘する。「正三角形は最も安全で完全なる三角形である。長い三角形は一層優美である。我々は、右側に向かう線を進行する線と呼び、左側に向かう線を後退する線と言う。右手は攻撃する手であり、左手は防御する手である。長い首は優美だが、肩の上に付いた首は一層邪意的である」。

　セザンヌの形態観が自然に立体派に繋がったように、ゴーギャンのこのような線の思想は、彼が死んで間もなく野獣派のマティスによって継承された。

20
　セザンヌの理論を発展させ、形態を徹底して解体することを主張した人々は、ピカソをはじめブラックなどの立体派の画家たちであった。しかし、形態までをも極限的に分解した結果、形態そのものからは意味を求める必要がなくなり、むしろ、どのような方法でそれを再

構成するのかという構成上の問題が台頭した。

　立体派の人々は、形態そのものに対して注目するに足る言及を多くしなかった。ただ、オザンファンのような人物は、過去の美学において形態を論じるときに常に具体的な物象表現から出発したことを指摘しており、グレーズは絵画を平面にいのちを与える芸術であると規定し、ドニは「一枚の絵はそれが馬や裸体である以前に、本来何らかの一定の秩序を持って集まった、絵具で塗られている一つの平面である」と言った。ボナールも、「画面tableauとは互いに繋がりながら対象を形づくる斑点の連続である」と言い、このような発言は、モンドリアンまたはリー・クラズナーなどの抽象主義の出現を1910年代にすでに予告したものであった。

　21
　マティスは形態について次のように語っている。
　「女の裸体を描くとき、私は何よりも優雅で魅力的なものを表現しなければならないということを知っているが、それ以上の何かが必要だということもまた知っている。それは、身体の本質的な線を描いて、その身体の意味を要約することである」。
　線に関するマティスのこのような考えは、明らかにゴーギャンの影響の中にあったものであり、ゴーギャンにおける象徴性というよりは、リアリストとしての姿がより際立っていることが分かる。彼はまた、「物事を表現するには二つの方法がある。一つはそのまま描く方法

で、もう一つは芸術的に描くものである。エジプトの彫刻を見よ。それらは我々に硬くて不動のものに見えるが、我々はそこから柔らかさと躍動感を共に感じるのである」と言った。

　ゴーギャンもこれと似た言葉で、「冷静の中の形態の生動」を表現しなければならないと語っており、マティスは再びこれを別の側面から次のように語った。「形態は、生物の外見的存在を構成し、それを常に不明確にしたり、また変形したりする。瞬間と瞬間の中においても、より真実で本質的な性格を追求することは可能である。芸術家はその性格を捉え、現実の連続的解釈を与える」。これは即ち動中の静、可変的なものの中の永続的なものについて言ったものである。

　22
　ドラクロワは次のように言った。「モデルは皆さんが想像の目を以て見るときのように、それ程に生き生きとしたものではありません。また、自然はとても強力なので、筆を取ってそれを描写しようとするとき、皆さんの構想はすでに壊れてしまい、美しい習作を得ようとする皆さんの努力は無駄になってしまうでしょう」。

　老子は言った。「道を道と言わんとするときは、既に道ではない 道可道非常道」。

23

　近代絵画において、色彩に全生涯を懸けた人物はドラクロワであった。それによって彼は19世紀最大の色彩画家としての歴史的地位を確保しただけでなく、近代絵画の偉大な先駆者的役割を果たした。彼は、自然と物事、自身の作品と他人の作品のどちらにも鋭い観察の視線を投げ掛けた。彼の態度は、芸術的であると同時に科学的なものであった。彼はそこから得られる教訓と経験を学ぶだけでなく、それを繊細に分析・検討してメモした。彼のノートはその量が膨大で、今日まで重要な資料となっている。1852年の彼の五十四歳のときの日記には、「全ての絵画にとって灰色は敵である」という一節が出てくる。この言葉は後に印象派画家たちによってそのまま活用された有名な命題であり、その理由は次のように語られている。

　「ほとんどの場合、絵は横から入ってくる光線によって見ることになる。したがって、画面は実際以上に鮮明には見えない。それに対抗するために、色調の明度をできる限り高める必要がある。正面から来る光線が真実であれば、その他の光線によって見る場合は真実ではない。ルーベンスやティツィアーノはそれを知っていたので、色調を意図的に誇張したのである。ヴェロネーゼはあまりにも真実を追求した結果、ときに画面が灰色になってしまうときもある」。

　ドラクロワは色彩画家として体質的にルーベンスに深く関心を持ち、彼に関するノートも多い。彼は常に、その特質を比較観察することを忘れなかった。彼はまた、「色彩の色と光の色を同時に融和さ

せる」ことの重要性を強調し、光が強すぎてしまって画面の中間色を失ってしまうことを警戒した。ドラクロワの手記には、このような古典絵画の特質の比較が多く言及されている。また、当時は絵具の数が多くなかったため、透明技法についても多くのメモが発見されている。自然の観察に関するメモもまた精密なものであったため、科学者シュヴルールの「同時反映に関するコントラストの法則」が発表された1827年に比べて、彼の色彩に関する知識は非常に先駆的なものであった。

　近代絵画の始発点は印象派の出現からであり、これは、言うまでもなくドラクロワの色彩観を再確認し、それを大胆に実践に移すところから出発したものである。しかし、印象派画家たちはドラクロワから直接学んだわけではなかった。印象派の父と呼ばれるマネも、ドラクロワに劣らない色彩の画家であった。印象派はあくまでも徹底した現象の追求を目指したため、彼らが現象的変化の豊かな風景を描くことに興味を持つのは当然のことであった。何故なら、外光によって時々刻々と変わるため、同じ場所についても様々な印象を与えるからである。これは、彼らの主張を実現するきっかけとなったため、彼らは終始風景画に取りすがることとなった。マネは、自然を真っ直ぐに観察しながら色調によって実際に量感を表現した。マネのこのような創作は、近代絵画の方向性を提示するものであった。

　マネが活躍した時代は、色彩か形態かの理論が多種多様であった。色彩とデッサンのどちらを重視するのかという問いに対してドガ

は、「私は線を以てする色彩家である」と答えた。ドガは、形態において
てはアングルを、色彩においてはドラクロワを尊重したのである。ル
ノワールを驚かせて羨望の眼差しで見られたドガのパステル画の
色彩は、パステルを太陽の光に当ててできるだけ色を古ぼけさせて
使ったものであった。「何を使えばあれほど美しい色が表現できる
のですか」と尋ねたルノワールに、彼は「落ち着いた色を使ったんで
す」と答えた。

　ドガやピサロが印象派の先輩ないしは先駆者であり、マネやその
周囲に集まった青年画家のグループには当初それなりの個性の戦
いがあったという点を踏まえれば、実に、印象派画家と呼べる代表
的な画家はモネであった。モネは印象派の新時代を確固たるものと
した人物で、このときはドラクロワが死んで三十年が経った1890年
代に入った頃であった。この頃、彼が試みた〈積みわら〉からの連作
は、モネの芸術の頂上に達していた。

　「…ある日、私はジヴェルニーの草原で夏の強烈な日差しの下で
森が美しく輝くのを見た。私はありのままを描こうとしたが、しばらく
して日が沈むにつれて色彩が変わり、風景も変わった。私は数点の
白いキャンバスの上に、光と影の重要な部分をできるだけ素早く描
いた。次の日も私は同じ場所に行って一層細やかに観察しながら写
生を続けたが、その夏だけでは満足できなかった。冬になると光線
は森とその周囲を夏よりもより強い色調にし、それはほとんど劇的と
も言えるほどに情緒的なものであった。また、霧が掛かった森のその

霞んだ形態は、言葉にできない神秘的な色調を感じさせた。このようにして、その年の終わる頃には、すでに森が単なる習作ではなく大きな連作となっていたのである」。

　モネはこの連作で色彩を最高度にまで分析し、豊かで力強い自然の印象を再現したのである。色彩の効果を自然の真なる実際の色調に近づけようとするこのような努力は、原色の使用による色調の分割など、できる限り純度を高める研究を生み出したのである。

24

　モネ、ピサロ、セザンヌなどの色彩研究を一層科学的に行った人物はスーラで、彼は印象派において筆触を利用し、多くの経験を積んでいた色調分割を科学的に合理化した手法によって新たな印象派を創始した人物である。シスレーやシニャックなどを含め、彼らを新印象派と呼んだ。彼らは色彩をパレットの上で混ぜ合わせる代りに、小さな色点を互いに組み合わせて並置し、混色の効果を視覚的につくり出す方法を発見することで、一層色彩の純度を高めるのに成功した。

　しかし、このような彼らのテクニックもすでにドラクロワが予言しており、実際に部分的に作品制作において実践していたものであった。「緑及び紫は互いに別々に置かなければならず、パレットの上で混ぜ合わせてはならない」とドラクロワは記している。彼によると、色調の混合は色を濁らせて光沢を消してしまうというのである。その

後、スーラと新印象派の画家たちは、自然科学的な立場から太陽光線のプリズム的要素の知識を彼らの画法の中に導入し、「自然の中においては黒色と白色はない」と宣言するに至る。それゆえ画面から黒色と白色は追放されて光学的な知識を求めたが、そこから得られた知識が光に対する特定の観念として凝り固まることで全ての物体の固有の色を無視したため、光の本質を見つけることには失敗し、むしろ図案風の絵を制作した。新印象派は外観に基づく自然に直接対決しようとしたため、写実の精神から遠ざかって観念的・主観的な配色の遊戯となってしまった。結局は多くの人々の支持を得ることができなかった。

　一方、このような外光派の手法はカラー印刷術の発達において有効にその目的を達成した。さらに天然色写真術においても彼らの理論が有用に利用されることで大きな成果を挙げた。

25

トゥールーズ＝ロートレックやドガがキャバレーの風景やバレリーナの姿などの特異なテーマに頼って自分たちの独自の特性を示していた頃、他方には印象主義的形式を借りつつも寓話と象徴の手法を借用したピュヴィス・ド・シャヴァンヌと、故意的に観念性を強調した神秘主義者のルドンがいた。また、新印象派に反してより人間的な思考を持ちながら「色彩を主観に戻せ」と叫んだゴーギャンがいた。ゴーギャンはセリュジエと旅をしたとき、写生中にセリュジエが

瞬間的に絵具を混合しようとするのを見てそれを引き留めながら言った。「君はその木をどう見るのか。緑色なら、とにかく君のパレットから一番美しい緑色をそこに塗るんだ。次は影だ。影はむしろ青色ではないか。だったら恐れずに青色を塗るんだ」。

　このようなゴーギャンの指摘は、光と影の作用は色彩的に違いがないことを教えてくれたのである。言い換えれば、光も影も色彩と見るという点で、ドラクロワが言う「絵画において灰色は敵である」という発言と同じである。ドラクロワの精神はこのように継承・発展してきたのである。

26

　マネやドガなどの前期印象派からセザンヌ、ルノワール、ルソー、ゴッホ、ゴーギャンなどの後期印象派に移行するにつれ、デッサンより色彩の問題が中心的課題となり、ゴッホに至ると色調が色彩の意味として理解された。また、後期印象派時代になると抽象性がより強化されて形而上学的になった。前期印象派が具体的な形体を対象として印象的な日常生活を絵画的解釈の対象としたなら、後期印象派はそのモデルから受けた印象をモデルの形態と色彩の描写に依存せずに任意の形態と色で抽象化した。日差しの下の熱風の中に立つ樹木を描写したゴッホの場合、対象の固有の形態や色はここで問題にならなかった。樹木固有の光と葉の流れを黙殺し、風の方向を表現しているような線の集合と黒色の樹木は回転しているよ

うであり、太陽は燃え上がるように光を発する。固有の自然状態または色を無視した、強烈な色と渦巻き状の線の集合によって表現されている。

　しかし、このような印象的抽象は象徴主義や抽象主義に見られる観念的方法とは異なり、実際の物事と風景に直接対決して制作する方法である。こうして後期印象派の画家たちは古い絵画の形式から抜け出し、20世紀絵画のいくつかの徴候を試した。技術的な面においては無技巧的だと言え、その無技巧的効果が20世紀絵画の扉を開いた決定的な契機となったのである。

　27
　ゴッホは、ゴーギャンの色彩理論を独自の解釈で自身のものとした人物であった。彼は、「絵画において色彩というものは人生における熱狂のようなものである。これを守ることは容易なことではない」と語り、色彩を扱うことの難しさを吐露した。このような彼の苦悩は、弟子のテオドールや友人のベルナールに宛てた手紙にもよく現れている。彼は、北ヨーロッパの暗い曇り空ばかり見ていたゴッホがフランスの明るい色彩的風景を見たときに受けた感動を記した。彼は、「画房で買った黒色と白色をそのまま使う考えである。黒色と白色のどちらも色彩として認めなければならず、その使用においても緑や赤のように刺激的なのは同じである」と語っている。
　ベルナールによると、ゴッホは手紙の中で「彼ら（レンブラントや、

または昔の人々)は主に色調によって描いたが、我々は色彩によって描くのだ」と言った。ゴッホは色調を過去の意味として使用しており、これと異なるものとして色彩という言葉を使った。ゴッホの言う色彩は言うまでもなく色の面を指すものであり、色彩に対する近代的思考がここにはっきりと現れている。

28

ブラックは、セザンヌの後継者の一人であった。特に、球の扱い方は興味深いものがある。単なる立方体なら面の構成ないし線だけで表現できるが、球の場合はそうすることができない。線のみで表現すると、一つの円盤が形成されてしまうからである。そこで彼は球を二等分して二つの半球としてそれを再構成し、一つの球の概念を線だけでつくり出すことのできる方法を考えたのである。例えば、人物の頭、壺、果物などような球の基本モチーフを、このような方法で三次元から追い求めた。

このような様式の絵は知性によって観なければならないだろうが、絵画とは何かという問いにピカソは次のように答えた。「画家は自然を模倣したり描写するのではない。自然から絵画の方への移動を行わなければならない」。

このように見ると、自然そのものがそのまま絵になるとはもちろん言えない。画家の解釈が加味されて初めて作品が創造されるのである。

ドラクロワは、自然そのままを構図として捉えはしなかった。ありのままの自然が美しいのではなく、それが構成された場合にのみ、美しいのである。ここに観察者の主観、理想、想像力とイメージが加味され、色彩や線だけでは不可能な構成の世界を成すのである。

　29
　絵画における構成の問題は最も重要なものであるが、その一方で構成を単純化するということは、対象をより美しく表現するためのものの他に、それを理解しやすくする意味の単純化でもあり得る。ゴーギャンの綜合主義的な態度がそれである。彼の構成は、古典の教訓を誰よりも豊かに受け入れながら、独自の立場から体系化した。セザンヌは自然を球、円錐、円筒に要約して構成の手段としたが、これは、全ての物を透視図法に基づいて物体の前後左右が中心の一点に集中できるようにしたものである。広さを表現するために、水平線と垂直線との交差点に深みを加えて自然を広さよりも深く見て赤や黄色で表現した。そうしながら光の波動の中に空気を感じることができるようにするために、青色を十分に使うことが重要であると語っている。セザンヌのこのような考えは、彼の〈水浴図〉によく反映されている。
　セザンヌの物体に対する関心は、安定性のある概念の追求を誘導するものであった。晩年に彼は水浴図を多く描いたが、そこには人物の肉体的バランスよりは、三角形の構成の中に人体を組み立て

ることに苦心している様子を見ることができる。

30

　近代美術の様々な動向の中で重要視されていなかったものが、現代美術においては目立って現れ始めた。既成の形式や価値を否定する新たなトピックが「前衛美術」という名で登場しもした。今日の現代美術は、したがって、過去の美術に対する反省と懐疑的態度にその基本的性格を置くことができ、その様相は、一言で非個性主義ないしは芸術と非芸術の間に位置していると言える。ヨーロッパやアメリカにおける抽象表現主義や、1960年代のアクション・ペインティングまたはポップアートなどがそれである。

　現代美術の動向は非常に多岐多様であるため一言で言うことはできないが、一例として、ハプニングといったものは絵画や彫刻の形式から完全に抜け出した現象を呈している。何をどのように描くのかという造形の問題よりは、描くという行為は何か、それが人間にどのような意味を持つのかという根源的な問いを提示しているのである。このようなハプニングの場合、絵画や彫刻の形式を脱皮して新たな形式を探求しようとするよりは、芸術行為の根本的問題に対する反省的意味が強いものであった。

　戦後になると、芸術において人間全体を問題にしようとする意欲が根を張ることになる。形式化され細部化されてしまった芸術様式に対する根本的な反省と新たな模索の産物であった。しかし、現代

美術の先駆者格であるデュシャンとシュヴィッタースの態度と立場には多少の違いがあった。デュシャンができる限りの無関心性の態度を見せたなら、シュヴィッタースは芸術と非芸術の区別を取り除くことに努力を傾けた。

　今日の現代美術は、このように両方の思想が依然として現れている。しかしながら、現代美術の根底に流れているものは反造形主義または反美学主義である。このため美術館の作品が外へと離脱して野外展示場を持つという現象が起き、作品も題材を構成して描くと言うよりは一時的に配列すると言う動向を見せている。芸術家たちは、作品を残そうとするよりはそれを解体しようとしたのであった。

　31

　過去の美術が画家の個性的内面を表現した信念の世界であり、それを視覚化して投影したなら、今日の現代美術はそのような個性主義に対する否定として、それを造形せずに偶然性に依存する。アクション・ペインティングは、行為を通じて理性的なものから抜け出して偶然性に依存することがより人間全体にアプローチできるとして、キャンバスよりは画家と日常的物体との関係を成立させた。過去の、絵画が絵具とキャンバスで、彫刻が大理石やブロンズや鉄などで為されていた、というような通念は、戦後に破られた。様々な日用品、既製品、廃品はもちろん、水、空気、火、土などが動員された。

　個性が世界中を支配すると信じられていた時代は過ぎ、個性は

世界の部分に過ぎないという認識に到達したのである。このような非個性主義は、動く芸術kinetic artにも現れている。アレクサンダー・カルダーが先駆者的な創作を試みたが、1960年代に入って本格的に試みられた。これは作品を個性の支配下に置くことに対する諦めであって、このような非個性主義が極端に表出されたのが、ジャン・ティンゲリーの廃物機械の組立を通じた作品であった。この機械の組立と作動は、作者とは無関係に、非個性的に、遠く離れていたのである。一方、オプ・アートoptical artでのように、目の動きに応じて作品を違ったものに見せる絵画技法もある。このようなものを環境芸術environment artとも呼び、ここに見える非個性主義では、画家が表現の主体というよりは、それを可能にする媒体的存在に過ぎないものであった。

32

　現代美術における過去の美術に対する反省的性格が絵画や彫刻の形式に多く現れたが、我々は何よりも芸術と非芸術の区別の問題を考えざるを得ない。ダダイズムで絵画や彫刻に代わって日用品や既製品を使用すればするほど、作品は現実の生活と物体との距離を縮小させるであろうし、また、これはアクション・ペインティングでのように、日常の行為と近づくものになるのである。しかし、これは美術の日常生活における解消というよりは、日常生活を新たな目で見つめるということを表しているに過ぎない。

芸術と非芸術の曖昧性とは、結局、芸術が芸術として特殊化され、あまりにも形式的であったことに対する反省の結果に起因する。問題は芸術の改善ではなく、芸術を人間の生全体の問題として扱おうとしたのである。ゆえに、我々は現代美術を楽天的遊戯とばかりは言えないだろうし、まさにそのような問題意識の中に、今日の我々の人生の苦しみと虚無が潜んでいるのではないだろうか。

33
　現代美術の特徴を集中的に現し出したものが、戦後登場したいわゆる抽象表現主義である。タシスムtachisme、叙情的抽象abstraction lyrique、アンフォルメルinformel、アクション・ペインティングなどがこのような名称で呼ばれている。形式的に抽象美術の系譜に置かれるが、20世紀初頭に見られる幾何学的抽象とは異質的なものである。これを区別するために、幾何学的抽象を冷たい抽象、抽象表現主義を熱い抽象と呼ぶこともある。

　ヨーロッパでは、ジャン・フォートリエ、ジャン・デュビュッフェなどを抽象表現主義の先駆者として挙げることができる。彼らにとってのマティエールは、過去とは全く異なる意味を持つ。彼らは絵具を厚く塗り重ねた画面を引っ掻いたり彫るように描いた。フォートリエは石膏や石灰を硬く画面に塗り、デュビュッフェは絵具に砂やガラス彫刻などのものを混ぜて厚く塗った。彼らは、マティエールとは物質性を強調したもので、描くということは単なる習慣的なテクニックではなく、

一つの行為であるという点を強く意識した。マティエールを行為と密接に関連付けたのである。このような動向を、ミシェル・タピエは「アンフォルメル」と名付けたのだが、これは抽象美術の新たな展開ではなく、実に「もう一つの芸術」だと言っているのである。躍動的筆触と粗いマティエールの非構想画が1950年代のヨーロッパ美術を風靡した。1950年代後半に入ると行為とマティエールの原初的関係が固定化して新鮮さをかなり失うことになるが、既往の絵画の理念から脱却し、1960年代の絵画の新たな幕を開けた。

　一方、アメリカの場合は、エルンスト、イヴ・タンギーなどヨーロッパのシュルレアリストたちの亡命によって影響を受けた。そしてアメリカなりの独自の世界を開拓したのだが、ジャクソン・ポロックはその代表的な画家である。彼はメキシコ壁画風の、または非ヨーロッパ的プリミティブアートと呼び得る要素を以て、床に大きな画布を置いてその周りから絵具を滴らせて描くドリップペインティングを試みた。「私自身は、そうすることにより絵画の一部になったと感じた」と彼は言った。これは、絵画が画家の自我の表現であるという既往の観念を越えたものであると言え、評論家ハロルド・ローゼンバーグは、「画布は、現実や使用の対象を再現、構成、分解、表現する空間ではなく、行為のための競技場のように見える」と語った。従来の絵画との根本的な異質性を指摘して、これをアクション・ペインティングと呼んだのである。

　アメリカ抽象表現主義の特徴は、何よりも画面全体を均質の空

間として見るところにあると言えよう。焦点のない空間と言えるそれ
は、ヨーロッパ絵画のような求心点を持たない極度の拡散的構造を
持っている。ヨーロッパ絵画がマティエールの問題を重視したなら、
アメリカは絵画の平面性を大きく問題とした。

　1960年代に入ると、ニューヨーク現代美術館においてアサンブラ
ージュ芸術という国際展が開催されたが、「アサンブラージュ（寄せ
集め、組み合せ）」という用語はデュビュッフェが初めて使用した。そ
の名称にあるように、既製品、廃品、加工品その他様々な物体を寄
せ集めて生み出された展示会である。描く代わりに、「寄せ集める」
という行為まで拡大されたのである。現代都市文明の生活様式や
大量生産、大量消費の特性が反映されたもので、ヌーヴォー・レアリ
スムあるいはポップアートとも関連するものであった。この傾向は主
観的かつ流動的な抽象芸術から離れて環境との新たな結合を試
みたもので、ハプニングとの関連も注目に値する。がらくたの物体と
しての作品に観客が参加した三次元の生きているアサンブラージュ
は、ハプニングで言う環境との新たな結合と似たものだった。

34

　「動く芸術」とは、単に動く作品だけでなく、光と運動との一体化
した光の芸術、または作品自体は動かないが観衆の目が動くこと
によって視覚的な変化を起こす作品などを指す言葉として広く使用
された。ティンゲリーの〈ニューヨーク賛歌〉（1960）という作品は、ピ

アノ、自転車、扇風機、印刷機その他の廃物を寄せ集めてそれらが奇妙に動くように組み立てられており、最後には火を噴いて騒々しい音を立てながら崩壊する様子を見せる。

「光の芸術」は、イタリアのフォンタナによって「今日の空間芸術はネオンの光やテレビや建築における第四の観念的次元である」とその性格が規定された。彼は人間と光と空間の相互関係の中から新たな芸術を切り拓いたのだが、1940年代末にすでにネオンや蛍光などを使用した創作を試みた。光と運動と空間の一体化における観衆の心理的・肉体的反応を惹き起こす環境的性格をその特徴とした。

35

近頃では美術館がたくさん増えて展示会が増え、鑑賞者としてはとても幸いなことである。過去とは異なり数多くの個展、グループ展、交流展、招待展、公募展などの展示会が開かれ、大学ごとに芸術系列の学科が増えて美術を学ぶ機会も多くなった。また、後援会や公共機関の支援によって先端施設を誇る展示空間や芸術・公演場も建てられている。

しかし、展示会が増えたと言うことと、それを鑑賞することの間には、常にそれほど和やかな関係だけが成り立つのではないようだ。作品に頻繁に接することができて良いが、あまりにも頻繁に接するために、それを疎かにしたり容易に見過ごす場合が多いからであ

る。鑑賞の機会があまりにも簡単に与えられるせいからか、それを鑑賞する人々の態度が多少反復的であったり習慣的なものに見えることが多い。画家の情熱と苦悩と精神の産物である作品は、やはり苦労して、苦心しながら、そして考えながら楽しむのが真の意味での鑑賞である。

　出版印刷が発達して展示の機会が多くなり、古今の作品に改めて接することができ、それに関する理論も容易に読むことができる。しかし、何かを「知る」ということと、何かを「味わう」ということは別問題である。芸術作品は、それを理解する以前に何かを感じることができなければならず、内容を意識する前にそこに感動できなければならない。美術作品の鑑賞は、鑑賞者の純粋で先入観のない心の姿勢が前提とならねばならない。知識や偏見は作品を真っ直ぐに観ることの邪魔をする。賞を取った作品や有名な画家の作品だけに取りすがったり、パンフレットに印刷された評論家の解説からその意味を探ろうとする態度は、作品を主体的に観ようとする人の態度ではない。美的感動とは間接的に伝えられるものではなく、直接その絵画や彫刻の技法を通じて当人が自ら感じるものである。

　時々、クールベやセザンヌの絵は理解できるが、リー・クラズナーまたはモンドリアンの絵はよく分からないと言う鑑賞者がいる。人々には、動物や山や林檎が描かれているといっても、どこまでも絵画的言語、つまり線や形態や色で伝わるところから喜びの意味や情緒が伝えられるのである。それがまた画家の意図でもある。このため、具

体的に山や林檎が描かれていない線や色から、画家が語ろうとする
イメージや形態を感じることができるのである。音と音の調和を拒否
しては音楽が成り立たたないように、絵画の方法は線・面・色彩を
拒否できないのである。したがって、モンドリアンの絵がよく分からな
いと言うのは、その絵の中から絵画以外の要素と関連付けて連想し
ようとするためである。

　しかし、絵画はその画面の中に何が描かれているのかが重要な
のではない。何が描かれているかよりは、どのように絵画の美を守っ
ているのかが問題である。作品の中から何かを探そうとするよりは、
むしろそこに何を付与できるのかを考えなければならないであろ
う。

済州に暮らす

　海を題材に絵を描く度に、私はよく、多くの想念に捕われる。このような想念は、キャンバスに向き合ってから絶え間ない繰返しの連続した過程として現れる。創作をする中で現れる心の動きは、作品の構成上の問題や作品の美に関する問題、または作品世界のための美的行為と言える限られた満足感だけではない。私が持つ済州に対する愛情が想像力と交じり合って現れるとき、それは、誰もが考えている我々の故郷、済州に対する愛情と郷愁であると言える。そして、時には私にとって故郷とは何かと自問してみる。理解して肯定しながらも、否定もしてみたり、持っていた欲望を捨ててみたりもする、このような心理的変化の全てのものが含まれている。そうしながら、済州の昔と今日を比べてみたりもする。私はそのたびに、済州は済州のものだと考えたりする。済州の美しさは、ひとえに済州らしさにあるのである。私がキャンバスに向き合うのは、このような故郷における創作の過程において美を発見し、私の存在を再確認する過程

173

の一つなのかも知れない。

2

　済州に行ってみれば誰もがみな感じることができるだろうと思う
が、まず太陽が近く感じられ、海の波がきらきらと照らされている。い
わば亜熱帯の風景が印象深く迫って来て、植物は彩度が高くて鮮や
かである。海の波の音は永遠の命の躍動であるかのように聞こえて
くる。埠頭から水平線を眺めると、限りない夢が湧き起こる。人間は
永遠に大自然を克服できないだろうということを今更のように感じ
る。その瞬間、悲しみと苦しみも情熱的なタッチを積み上げ、画布に
無限の夢が昇って来ては消え、消えてはまた昇る。これは、自分自身
を探して彷徨っている私の正直な姿であろう。自然と共に私の夢を
探しているのかも知れない。

3

　人は年を重ねるほどに想い出に生きるという言葉があるように、
幼い頃のおぼろげな記憶だが、私にとって大切な想い出となった出
来事が一つひとつ浮かんでくる。草葺きの家の上でカラスが鳴くと
客人や知らせが来るという話、祭祀を執り行った後に屋根の上に食
べ物を撒くとカラスが飛んで来て啄んでいた様子、書堂に行くとき
に小川を渡ったこと、茅原を通り過ぎるときに恐い昔話のせいで怖
気づいたこと、子豚と遊ぼうとして豚小屋に入って豚の首に縄を巻

174

いて引っ張り出そうとしたところ、豚が出てくることができずに死に、あきれて叱ることも忘れてしまった両親の姿、そして、父と祖父の家に行ったときに鞍のない子馬に乗って尻の皮がむけ、薬の代わりに猫の毛をあてがったこと。今考えると、現代文明の影響を受けていない自然の中で自然に順応して単純な生活をしていた頃であったが、最近のように観光地として人々の往来が増えて開発されていく私のふるさとを見るとき、少し残念な気持ちの中で幼い頃を懐かしむことになるのはそのような記憶のためであろう。近代化していく大きな都市ではなく、女性的な曲線の漢拏山、海辺の黒い岩石、激しい風に打ち勝って来た厚い茅葺屋根、草をはむ子馬など、他の里では見ることのできない農村の素朴な風土の中の情は、いつも私の心を惹きつける。

　私がこの島に生まれたときは、現代文明の影響を受けていない純粋な自然そのままであった。いわば現代の美意識以前に、済州島が持っている島そのものの美意識の中で暮らしていた頃であった。

　しかし、最近は済州固有の美が忘れられつつあるのが残念だが、文化の発展は誰もが望むものであり、発展すればするほど人々の暮らしが向上するのであり、そのために誰もが努力しているのではなかろうか。文化とは元々他の地域のものを受け入れるところから発展するものとみると、我々済州固有の美風と美しさを正しく見て感じ、現代の美と融合させなければならないのでは、ということを考えてみる。

私は毎年夏になると、小川のほとりで思い切り水遊びをし、夜になると姉から昔話を聞きながらいつの間にか眠りについた夏の夜の幼い頃に帰るのである。

　4

　夏は、意欲的でありながら平和的な二つの顔を持つ創造の季節である。この頃になると、特に西帰浦一帯は亜熱帯植物の景観と正房瀑布の滝が落ちる様子、豪壮な水の音が調和をなして非常に美しく荘厳であり涼しい。人間の手垢の付いた文化景観ではない、原始の自然景観である。済州の美の本質がここにある。夏が深まる頃になると、山や海を訪れる人々が多くなり、その度に改めて自然に対する有難味を感じるものであるが、しかし、自然そのものの景観ではない二次的な自然景観である場合が多い。そのような意味で、済州の自然がまだまだ破損されていないのはとても幸いである。海辺の素朴な草葺きの家は済州の風情を代表するようであり、涼しげな古木の木陰に座ってお喋りする老人たちはとてものどかで幸せに見える。海の水平線は見る者をして無限の想像と夢を抱かせ、遠くから聞こえてくる断続的な波の音は広く果てしない躍動感を感じさせる。抽象的な暗礁を多角的な方向から見てみると、それは一つの幻想であり、優れた感覚の象徴となる。変化に富んだ屈曲は神秘的で、歳月の流れと痛々しい逸話を忘れさせる真実の無言の対話を味わわせ、苦行の象徴のような印象を漂わせもする。

5

　済州の美は自然の美である。自然の美は人間に自らを考えさせる。春夏秋冬に見て感じることに変化が多いように、画布の表現も多岐多様である。

　済州の魅力は、純粋かつ単純で深い原始への郷愁である。海の躍動する生命感は私の創作活動の根源であり、自然の生こそが無限で永遠なる我々の夢である。私に許されるのは、自然の中で黙々と暮らしながら自然に感動して考えながら造形活動をすることである。

6

　歳月の流れに応じて私の周辺が常に変貌していくのを感じる。その度に、記憶の中に残っている幼い頃の故郷に独り出掛けていく。今も昔も淘汰されない場所を巡りながら描いているので、太い縄で結ばれた草葺きの家の屋根、嵐と台風で倒れそうな海辺の草葺きの家と崩れそうな石垣、子馬、石垣の上に止まっているカラスたちが、私が好んで描く題材となったようだ。これらはまだ我々の故郷の昔の面影そのままに生きている史料として存在していると思われ、多くの伝説の故郷であるここ済州は、他の地方では感じることのできなかった新たな土俗的な美を感じさせてくれる。これが郷土芸術の特色であり、済州固有の郷土美の再現は、単なる一つの枠の中に押し込めて考えることのできないものである。

7

　今日の現代美術に対する人々の考えは多様である。しかし、このような多様性もその底流においてはどこかで共通する点がある。それは、人間の本性にその根幹を置くためであるかも知れない。同時に民族、時代、気候条件などが芸術の母体となって精神文化の体温を形成するとも考えられ、これが芸術の風土であるとも言える。

　韓国は国土の七割が入り組んだ山地からなり、温和な気候の上に秀麗な自然と五千年続いて来た民族の伝統がある。この中で成り立った芸術は、優雅で繊細であり華麗なのがその特徴と言えよう。それは、空が晴れて青くその色感がはっきりしているだけでなく、無限の神秘を抱いており、この空の下で繰り広げられる自然の風致は美しさを色濃く醸し出している。このような美しい環境の中で自然に順応して融和しながら暮らすということが、韓国の芸術に特殊性をもたらしているとみられる。いわば、このような環境の中で、人々の本質と物事の現象を見て感じる眼が特殊性を持つことになったのである。

　大自然の道はそのまま人間の道だと言われた。人間は自然の推移に順応しながら、自然と人間が融合して同化してきた。特に東洋人の生活思潮は、人間中心よりは自然に対する興味がより大きいと言えよう。それだけでなく、東洋人は自然に対して深い敬愛の念を抱き、自然に順応して同化・融合するため、絵画においても自然をテーマにした表現がその特色だと言えよう。

したがって、その表現方式も西洋とは全く異なる。自然に対する西洋の態度は、これを征服して利用することに一層の興味を持って力を注いで来たものと見ることができる。したがって、西洋の自然征服観と比べたときに非常に大きな違いがある。東洋の芸術は自然への順応に端を発するため、自然に対して無限の愛情を感じながら、深い感謝に溢れる心構えによって生まれた所産であるのだ。

　これは、単純で薄っぺらい人間の気分だけによる独断ではなく、宇宙の摂理に伴う崇高な精神の発露でもある。西洋人は自然を意図的に人間に隷属させておいてこれを芸術に表現しようとする場合が多い。東洋人は人間を題材として表現する場合にも、山水や花鳥などを同時に盛り込んで表現する。これがまさに東洋芸術の特殊性であり、芸術創作の源泉が西洋のそれとは違うということである。

　このような点から見たとき、韓国の自然風景は一幅の南画そのものである。この南画に表現された自然環境は、同じ東洋でありながら日本のような風土では見られないもので、韓国特有のものと言えよう。この南画は日本にも渡って行ったが、日本ではあまり土着化しなかった。それは、日本の自然環境が南画における風景とは程遠いものだったからであり、結局、人物画である「浮世絵」をはじめとする日本画の様式が形成された。その他にも韓国から渡って行ったものが多いが、風土が異なるためにそのまま土着化することはなく、独自に様式化されて発展してきたものが大部分である。そのため、韓国と日本は同じ東洋でありながらも、風土環境の違いから来る芸術

の特殊性の面で大きく異なると言えよう。日本は島国で高温多湿な海洋性気候である上に、地震の多い火山地帯の国である。だから、自然に対する不安が常にその人々の胸の中に巣食っているため、芸術創作活動においても韓国とはまるで違う姿を見せている。韓国の場合、雄大秀麗で仙境のような神秘性を持つ無限の境地があるのに比べ、日本は小規模で繊細な美的感覚を成している。このような風土から来る日本固有の民族精神に基づいて、日本なりの、日本独自の美的様式を生み出して来たと見ることができる。

　しかし、ここ数年間の日本は西洋にほぼ似てきている。風土は単に与えられるものではなく、人間によって作り出されるものであるという思潮が流れている。過去の韓国や日本は自国の風土に合わせて固有の美を活かして来ており、創造して来たとみえる。しかし、今日になると、東西を問わず人間は単に風土に捕われずに、むしろ科学の力で自然の風土を変化させようとする。そして、現代絵画の傾向も世界的思潮に基づいて活動する傾向が色濃くなっている。それだけでなく、我々の生活の様相と環境も随時変貌しており、それだけ我々の美も伝統固有のその純度を失いつつある。ソウルの韓国固有の文化財である五大王宮の秘苑一つだけを見ても、周辺環境の変化によって建物、特に亭子がみすぼらしく小さく見え、道路をアスファルト舗装することによって自然そのものが持つ美的イメージが薄れつつある。また、都市計画の一環として高架道路が置かれて農村の草葺きの家が瓦葺きの屋根に代わり、高層ビルなどが聳え立つ。

このようなところから新たな現代美を発見することもできるだろうが、しかし、実際に我々自身にこのような環境の変化、美の価値観の変遷に対して、果たしてこれを受け入れて融合・同化する心の対処、精神の態度の変革が起きているのかは、考えてみる問題だと言えよう。しかし、結局、自然を征服して利用しようとする現代の合理的思考からの出発が世界的に共通する流れだと見るなら、ここからの離脱はあり得ないもので、覆すこともできないものである。

　言うなれば、現代は自然風土の美が急激な変化の渦の中に巻き込まれつつある時代だと言える。つまり、過ぎし日の素朴なものや純粋なものなどの美に対する感受性も、次第に失われつつあるのである。我々の周りに存在する自然美や歴史の遺産として受け継がれたその多くの造形美は、今後喪失と忘却への一途をたどるであろう。破壊の力も次第に加速的に威力を増しつつあり、止めることのできない力になっていくだろう。なぜなら、機械文明は便利だからである。人間はこの恩恵を十分に受けてきた。人間はその誘惑を退けることができない中で、より一層機械文明の恩恵に浸っていく一方、人間自身を失いつつある。人間はその魅力の前に、人間自身の真の光を失いつつある。このような中、世の中の全てのものがこのまま流れて行けば、世界のどこに行っても風土がもたらす美はなかなか見つけられなくなるであろう。

　こうなると人間自身は完全に失われて行き、哲学も情緒も死語となってしまうだろう。我々は固有の伝統を現代的感覚の上に蘇らせ

ていくように努力せねばならない。先祖が伝えた我々の文化は固有の風土の美、つまり自然地理学的な風土だけでなく、精神的風土としての人間本来の風土であるのである。ゆえに、我々は民族精神が宿る伝統的な風土の上に、新時代の流れの中で人間自身を擁護できる現代的芸術観を確立し、絶え間ない模索と出発の道へと進まねばならぬであろう。

辺時志の年譜

1926 　済州特別自治道西帰浦市西烘洞に辺泰潤と李四姫との間に五男
　　　 四女の第四子として生まれる。

1951 　父親と共に渡日。

1932 　大阪花園尋常高等小学校入学。

1942 　大阪美術学校西洋画科入学。韓国人学生に林湖、白栄洙、宋英玉、
　　　 梁寅玉、尹在玕などがいた。この頃の作品として〈農家〉(1943)、
　　　 〈自画像〉(1944)、〈裸婦〉(1945)が残っている。

1945 　大阪美術学校西洋画科卒業。東京に上京して寺内萬治郎の門下に
　　　 入る。アテネ・フランセ仏語科入学。

1947 　第33回「光風会展」にて〈冬の木〉A, Bが入選。文部省主催「日展」にて
　　　 〈女(Femme)〉が入選。

1948 　第34回「光風会展」にて最高賞の光風賞受賞。二十三歳の受賞者は
　　　 日本画壇において空前絶後であり、NHKの週刊トピックニュースで
　　　 も報道された。作品は〈ベレー帽の女〉、〈マンドリンを持つ女〉、〈早
　　　 春〉、〈秋の風景〉の四点。

1949 　東京銀座の資生堂画廊にて第1回個展。

1950 　「光風会展」審査委員。

1951 　資生堂画廊にて第2回個展。「光風会展」審査委員、〈ネモの像〉出

品。「日展」に〈老人の像〉出品。

| 1952 | 「光風会展」審査委員、〈本と女〉出品。「日展」に〈女〉出品。 |

1952 「光風会展」審査委員、〈本と女〉出品。「日展」に〈女〉出品。

1953 大阪阪急百貨店洋画廊にて第3回個展。「光風会展」に〈ランプと女〉出品。

1954 「光風会展」に〈K氏の像〉出品。病気により温泉で療養。

1955 「光風会展」に〈建物と道〉出品。

1956 「光風会展」に〈三人の裸婦〉出品。

1957 11月15日に祖国に永久帰国。

1958 和信画廊(和信百貨店)にて第4回油絵回顧展。この頃に尹日善、申泰煥、李敏河、権重輝、辺時敏、朴仁出、陸芝修などの人物画を描く。

1959 第5回個展。

1960 ソラボル芸術大学美術科科長として招聘される。ソウル大学美術学部東洋画科出身の李鶴淑と結婚。

1961 「光風会展」に〈夏の風景〉出品。長女ジョンウン誕生。

1962 「国際自由美展」に〈家族図〉出品。「光風会展」に〈ソウル郊外〉出品。

1963 長男ジョンフン誕生。「光風会展」に〈女の像〉出品。

1964 次女ジョンソン誕生。「光風会展」に〈家族図〉出品。

1965 新紀会理事出品作〈半島池〉、〈秋の愛蓮亭〉。「光風会展」に〈秘苑半島池〉、「韓国美協展」に〈秋〉出品。

1966 マレーシア美術招待展。「新紀会展」に〈芙蓉亭〉出品。著書『新美術』出版。

1967 「新紀会展」に〈秘苑半島池〉、「光風会展」に〈徳寿宮から見た南山〉出品。「韓国現代画家招待展」。

1968 国際美術教育協会韓国代表として訪日。「新紀会展」に〈半島池〉出品。

1969 「光風会展」に〈秘苑尊徳亭〉出品。

1970 「新紀会展」に〈秋の風景〉、「光風会展」に〈道〉出品。

1971	第6回個展。朝鮮ホテル開館展に〈田舎の風景〉、「光風会展」に〈秋の愛蓮亭〉出品。日本・富士画廊「最高の名作展」に出品。

1971 第6回個展。朝鮮ホテル開館展に〈田舎の風景〉、「光風会展」に〈秋の愛蓮亭〉出品。日本・富士画廊「最高の名作展」に出品。

1972 日本・富士画廊にて「韓国現代美術界最高の一流著名画家展」（出品画家：李鍾禹、金仁承、金叔鎮、都相鳳、朴得淳、金基昶、ソン・ギョンソン、朴栄善、張雲祥）。

1973 「光風会展」に〈秋の風景〉、「新紀会展」に〈王宮〉、「アジア国際展」に〈王宮の風景〉出品。

1974 大阪・高麗美術画廊主催の「韓国巨匠名画展」（出品画家：都相鳳、金仁承、朴栄善、金基昶）。漢陽大学出講。「アジア国際展」。「光風会60周年展」に〈漢拏山〉出品。オリエンタル美術協会創立（代表：辺時志）。

1975 済州大学教育学部美術教育科専任。大阪・高麗美術画廊主催「韓国巨匠絵画展」（出品画家：都相鳳、金仁承、朴得淳、千七奉、呉承雨、金華慶、張利錫、金叔鎮）。済州美協顧問。「光風会展」に〈西帰浦の風景〉出品。「オリエンタル美協10人展」。

1976 「済州島展」。「光風会展」に〈秋の島〉出品。

1977 「済州大教授展」、「済州美協16人展」、「オリエンタル美協12人展」。

1978 第7回個展（辺時志・李鶴淑夫婦展）。第8回個展。

1979 第9回個展。「光風会展」に〈済州島の風景〉出品。「済州美協展」。第10回個展。

1980 第11回個展。「オリエンタル美協展」に〈カラスが鳴くとき〉（100号）出品（高麗大学博物館所蔵）。「済州美協展」、「済州大教授展」。第12回個展。

1981 「オリエンタル美協展」。第13・14・15回個展。ローマのアストロラビオ画廊招待展（第16回個展）。金重業画廊開設展。ヨーロッパ紀行。

1982 「合竹扇展」に水墨画出品。ヨーロッパ紀行画集出版。「現代美術大賞展」審査。第17回個展。第18回「水墨画招待展」。「光風会展」に〈サ

ン・マルコ（San Marco）〉出品。第19回釜山招待展.

1983　「光風会展」に〈ロンドンの風景〉出品。「済州島展」。第20回「水墨画
　　　招待展」。

1984　国立現代美術館招待展に〈夢想〉出品（弘益大学博物館所蔵）。「新
　　　美術大展」、「現代美術大賞展」審査。「日韓美術交流展」。第21回個
　　　展。第22回「水墨画招待展」。「秋史・金正喜適居地復元事業基金造
　　　成展」に〈待つ〉出品。

1985　第23回個展。国立現代美術館招待展。「日韓美術交流展」、「絵画14
　　　人展」。「光風会展」に〈望郷〉出品。「現代美術大賞展」、「新美術大
　　　展」審査。

1986　『画家 辺時志』出版。「光風会展」に〈嵐〉出品。『宇城・辺時志画集』
　　　出版及び記念展（第24回個展）。済州島文化賞受賞（芸術部門）。圓
　　　光大学名誉博士号。第25回個展。

1987　西帰浦市奇堂美術館に「辺時志常設展示室」設置及び名誉館長に
　　　就任。「光風会展」。国立現代美術館招待展。「新美術大展」審査委員
　　　長。第2回「全国教員美術大賞展」審査委員長。

1988　『辺時志済州風画集』（Ⅰ）出版。「光風会展」に〈台風〉出品。第26回
　　　個展。「元老大家11人展」。『芸術と風土』、『辺時志済州風画集』（Ⅱ）
　　　出版。

1990　「光風会展」。第27回「辺時志済州風画招待展」（白松画廊）。国立現
　　　代美術館招待展。

1991　「光風会展」に〈夢想〉出品。『辺時志済州風画集』（Ⅲ）出版。済州大
　　　学総長功労牌。済州大学人文学部美術学科定年退職。国民勲章受
　　　賞。西帰浦市長功労牌。第28回個展（定年退職記念）。「以形展」。蔚
　　　山キム・インジェギャラリー招待展（第29回個展）。

1992　東京「TIAS国際展」。「光風会展」、「以形展」。第30回個展。

1993	芸術の殿堂開館記念展。「光風会展」。西南美術館招待展（第31回個展）。「以形展」。新脈会創設。
1994	新脈会創立展。「光風会展」、「以形展」。ソウル国際現代美術祭出品。西帰浦市民賞。
1995	「新脈会展」、「光風会展」。辺時志古稀記念展（第32回個展）。
1996	「済州島展」審査委員長。「韓国のヌード美術80年展」、「光風会展」、「新脈会展」、「以形展」。
1997	済州アートギャラリー招待展（第33回個展）。「光風会展」、「新脈会展」、「以形展」。
1998	「光風会展」、「新脈会展」、「以形展」、「動く美術館展」。
1999	「近代絵画展」、「韓国美術'99人間・自然・事物展」。クリムギャラリー特別招待展（第34回個展）。「光風会展」、「新脈会展」、「以形展」。「済州島展」審査委員長。
2000	「動く美術館展」、「新脈会展」、「光風会展」。第35回個展。光風会展、新脈会展、動く美術館。
2003	「近代絵画展」（果川）
2004	「こころの風景展」（高陽文化財団）
2005	「特別企画」展（奇堂美術館）
2007	米国ワシントン・スミソニアン博物館に作品〈乱舞〉、〈このまま行く道〉の常設展示開始。
2013	6月8日高麗大学校安岩病院にて持病により逝去。西帰浦市社会葬が厳かに執り行われる。
2013	アート時志財団設立（理事長：辺ジョンフン）
2014	「辺時志画伯一周忌記念展」（済州文化公園五百将軍ギャラリー）
2016	済州特別自治道西帰浦市西烘洞に辺時志追悼公園序幕。政府から2016文化芸術発展有功者に選定され「宝冠文化勲章」叙勲。

徐宗澤(ソ・ジョンテク)は全羅南道・康津生まれ、高麗大学で国文学を専攻した。弘益大学、高麗大学にて韓国現代文学、小説創作論の教授を歴任し、現在高麗大学名誉教授を務める。『葛藤の力』、『円舞』、『風景と時間』、『白痴の夏』、『宣周河評伝』、『外出』などの創作集と『韓国近代小説と社会葛藤』、『韓国現代小説史論』などの著書がある。

藤本匠は立命館アジア太平洋大学アジア太平洋学部を卒業し、韓国・ソウル外国語大学院大学通訳翻訳大学院にて修士号を取得した。フリーランスの同時通訳者・翻訳者として活動する傍ら、通訳・翻訳関連の講義も行っている。2014年より韓国・国立国語院の公共用語翻訳標準化委員会(日本語)諮問委員を務める。訳書に『マンガ聖書時代の古代帝国』(2014)などがある。

辺時志
嵐の画家

徐宗澤

藤本匠 訳

初版1刷 発行日 2017年 12月10日
発行人 李起雄　発行所 悦話堂
京畿道坡州市広印社ギル25坡州出版都市
電話 82-031-955-7000 FAX 82-031-955-7010
www.youlhwadang.co.kr　yhdp@youlhwadang.co.kr
登録番号第10-74号　登録日 1971年7月2日
編集 李秀廷　デザイン 李秀廷 金柱花
印刷・製本 (株)サンジサピーアンドビー

ISBN 978-89-301-0598-9

Korean texts ⓒ 2000, 2017 by Soh Jongteg
Japanese translations & Illustrations ⓒ 2017 by Art Shi Ji Foundation
Korean & Japanese edition ⓒ 2000, 2017 by Youlhwadang Publishers

Published by Youlhwadang Publishers
Printed in Korea

A CIP catalogue record of the National Library of Korea for this
book is available at the homepage of CIP(http://seoji.nl.go.kr) and
Korean Library Information System Network(http://www.nl.go.
kr/kolisnet). (CIP2017029353).